ROBERT A. McCABE

WEEKEND IN HAVANA

TRES DIÁS EN LA HABANA

An American Photographer in the Forbidden City
Un fotógrafo americano en la ciudad prohibida

ABBEVILLE PRESS PUBLISHERS

NEW YORK LONDON

Graphic design
VASSO AVRAMOPOULOU

Translation of texts
THEODOSIS KONDAKIS
MARIA RECUENCO
FELIPE HERRANZ-SÁNCHEZ

Proofreading
ANDREA SCHROTH
ANTONIO MARTÍNEZ
ANDONIA KILESOPULU

Prints from negatives
CAROL FONDE

Page layout
NIKOS VOURLIOTIS

Production adviser
SUE MEDLICOTT

Printing and binding
TRIFOLIO SRL, VERONA, ITALY

Diseño gráfico
VASO AVRAMOPULU

Traducción de los textos
THEODOSIS KONDAKIS
MARÍA RECUENCO
FELIPE HERRANZ-SÁNCHEZ

Corrección de los textos
ANTONIO MARTÍNEZ
ANDREA SCHROTH
ANDONIA KILESOPULU

Impresión de los negativos
CAROL FONDE

Paginación electrónica
NIKOS VURLIOTIS

Consejero de producción
SUE MEDLICOTT

Impresión y encuadernación
TRIFOLIO SRL, VERONA, ITALIA

First Edition

10 9 8 7 6 5 4 3 2 1

ISBN: 978-0-7892-0926-9 (hc)
ISBN: 978-0-7892-0927-6 (pbk)

Library of Congress Cataloging-in-Publication Data available upon request

For bulk and premium sales and for text adoption procedures, write to Customer Service Manager, Abbeville Press, 137 Varick Street, New York, NY 10013, or call 1-800-ARTBOOK.

Front cover image: The bicyclist
Ciclista (see pp. 116–117)

Back cover image: The Three Graces
Las Tres Gracias (see p. 119)

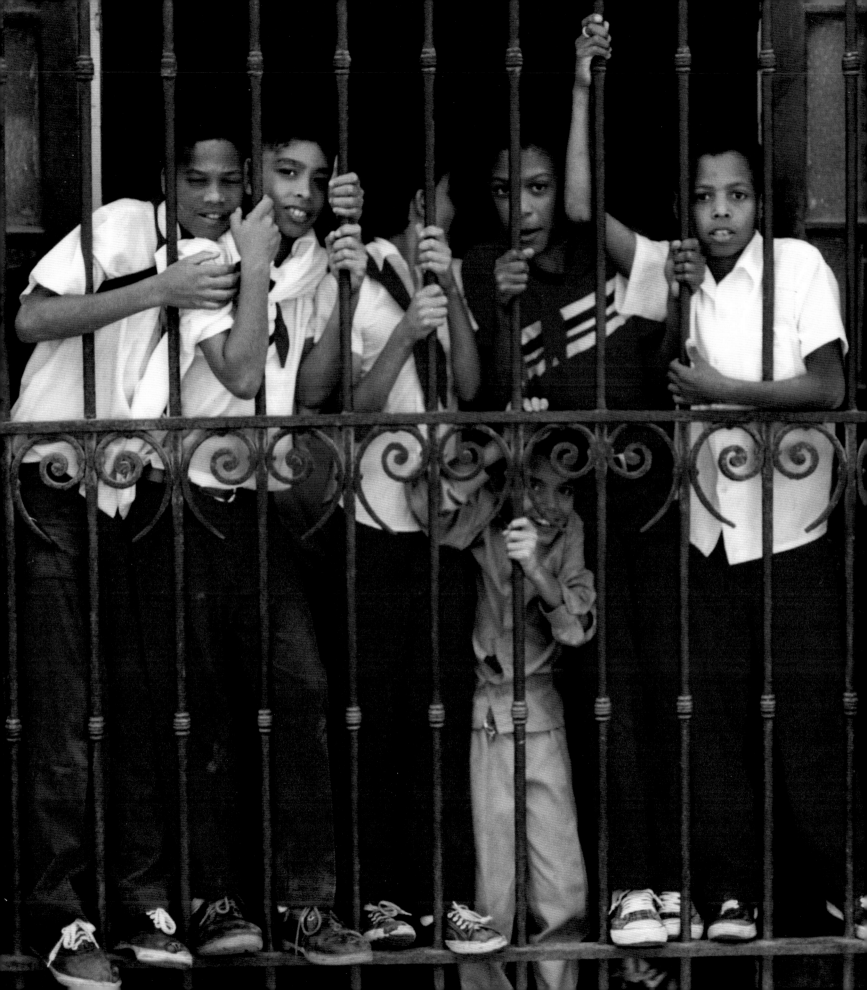

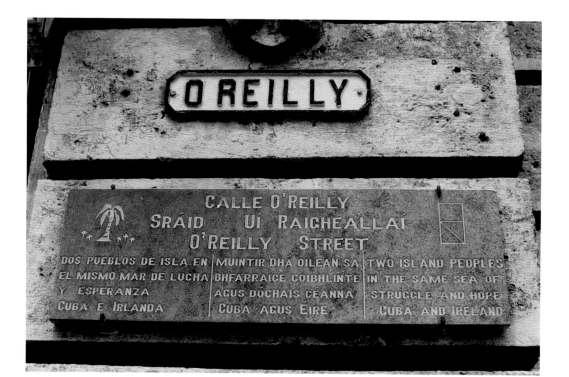

Αφιερωμένο στο λαό της Κούβας, *στο πέλαγος του αγώνα τους για επιβίωση και ελπίδα*

Dedicated to the Cuban people,
in their *sea of struggle and hope*

Dedicado al pueblo cubano,
en su *mar de lucha y esperanza*

Η Κούβα είναι ένα από τα ομορφότερα μέρη του κόσμου...

«Η Κούβα είναι ένα από τα ομορφότερα μέρη που μπορεί κανείς να επισκεφτεί στον κόσμο. Το νησί αυτό της Καραϊβικής θέλγει πολλούς ταξιδιώτες με τα ζεστά γαλανά νερά και τις εξαιρετικές παραλίες του. Οι χρωματισμοί του νερού κυμαίνονται από απαλό γαλάζιο μέχρι σκούρο ζαφιρένιο, ενώ το φάσμα των χρωμάτων αλλάζει κάθε ώρα καθώς ο ανελέητος κουβανέζικος ήλιος διασχίζει τον ουρανό του νησιού».

CubaXP.com

Cuba is one of the most beautiful places on earth...

"Cuba is one of the most beautiful places on earth to visit. The Caribbean island tempts many travelers with its warm azure waters and perfect beaches. The water ranges from pale aqua to deep sapphire, the spectrum changing hourly as the relentless Cuban sun sweeps across the island sky."

CubaXP.com

Cuba es uno de los lugares más bonitos que existen en la Tierra...

«Cuba es uno de los lugares más bonitos que existen en la Tierra. Las cálidas aguas de color azul celeste y las extraordinarias playas de las islas del Caribe atraen a multitud de viajeros. La gama del azul de sus aguas pasa de los tonos pálidos a los matices oscuros del zafiro, mientras el espectro de colores cambia incesantemente a medida que el implacable sol cubano recorre el cielo de la isla.»

CubaXP.com

Η Κούβα είναι ένα ολοκληρωτικό αστυνομικό κράτος...

«Η Κούβα είναι ένα ολοκληρωτικό αστυνομικό κράτος, που στηρίζεται σε κατασταλτικές μεθόδους για να διατηρήσει τον έλεγχο. Οι μέθοδοι αυτές, που περιλαμβάνουν την επίμονη φυσική και ηλεκτρονική παρακολούθηση των Κουβανών, επεκτείνονται και στους ξένους ταξιδιώτες. Οι Αμερικανοί που επισκέπτονται την Κούβα πρέπει να γνωρίζουν ότι κάθε επαφή με Κουβανό μπορεί να αποτελεί αντικείμενο κρυφής παρακολούθησης από τη μυστική αστυνομία του καθεστώτος Castro, τη Γενική Διεύθυνση Κρατικής Ασφάλειας (DGSE). Επίσης, κάθε συναναστροφή με απλούς Κουβανούς, ασχέτως του πόσο καλές είναι οι προθέσεις του Αμερικανού, μπορεί να προκαλέσει την παρενόχληση ή/και κράτηση του Κουβανού ή άλλες καταπιεστικές ενέργειες σε βάρος του, εκ μέρους των εκπροσώπων της κρατικής ασφάλειας».

Υπουργείο Εξωτερικών των ΗΠΑ, Γραφείο Προξενικών Υποθέσεων

Cuba is a totalitarian police state...

"Cuba is a totalitarian police state, which relies on repressive methods to maintain control. These methods, including intense physical and electronic surveillance of Cubans, are also extended to foreign travelers. Americans visiting Cuba should be aware that any encounter with a Cuban could be subject to surreptitious scrutiny by the Castro regime's secret police, the General Directorate for State Security (DGSE). Also, any interactions with average Cubans, regardless how well intentioned the American is, can subject that Cuban to harassment and/or detention, amongst other forms of repressive actions, by state security elements."

US Department of State, Bureau of Consular Affairs

Cuba es un estado policial totalitario...

«Cuba es un estado policial totalitario que hace uso, entre otras medidas de represión, de una intensa vigilancia física y electrónica, no sólo de los cubanos, sino también de los turistas. Los visitantes americanos han de saber que un encuentro con una persona del país puede ser seguido clandestinamente por el Departamento de la Seguridad del Estado (DSE), la policía secreta del régimen de Castro. Asimismo, cualquier tipo de relación con ciudadanos del país puede dar lugar, independientemente de las intenciones del ciudadano americano, a la persecución y/o encarcelamiento del ciudadano cubano, u otras acciones represivas, por parte de las fuerzas de seguridad estatales.»

Departamento de Estado de los EE. UU., Oficina de Asuntos Consulares

Η Ε.Ε. εκφράζει τη βαθιά της ανησυχία...

«Η Ε.Ε., εκφράζοντας τη βαθιά ανησυχία της για την κατάφωρη παραβίαση των ανθρωπίνων δικαιωμάτων και των θεμελιωδών ελευθεριών των μελών της κουβανικής αντιπολίτευσης και των ανεξάρτητων δημοσιογράφων, καθώς στερούνται την ελευθερία τους εξαιτίας τού ότι εξέφρασαν ελεύθερα τη γνώμη τους, καλεί για μια ακόμη φορά τις κουβανικές αρχές να ελευθερώσουν αμέσως όλους τους πολιτικούς κρατούμενους».

Δήλωση της Ελληνικής Προεδρίας της Ε.Ε., 6 Ιουνίου 2003

The EU, deeply concerned...

"The EU, deeply concerned about the continuing flagrant violation of human rights and of fundamental freedoms of members of the Cuban opposition and of independent journalists, being deprived of their freedom for having freely expressed their opinions, calls once again on the Cuban authorities to immediately release all political prisoners."

Statement from the Greek Presidency of the EU, June 6, 2003

La Unión Europea, extremadamente preocupada...

«La Unión Europea, extremadamente preocupada por la persistencia de obvias violaciones de los derechos humanos y de las libertades fundamentales de los miembros de la oposición cubana, así como de periodistas independientes, que se ven privados de su libertad por haber expresado libremente su opinión, invita de nuevo a las autoridades cubanas a liberar inmediatamente a todos los presos políticos.»

*Declaración de la Presidencia griega de la UE sobre Cuba
del 6 de junio de 2003*

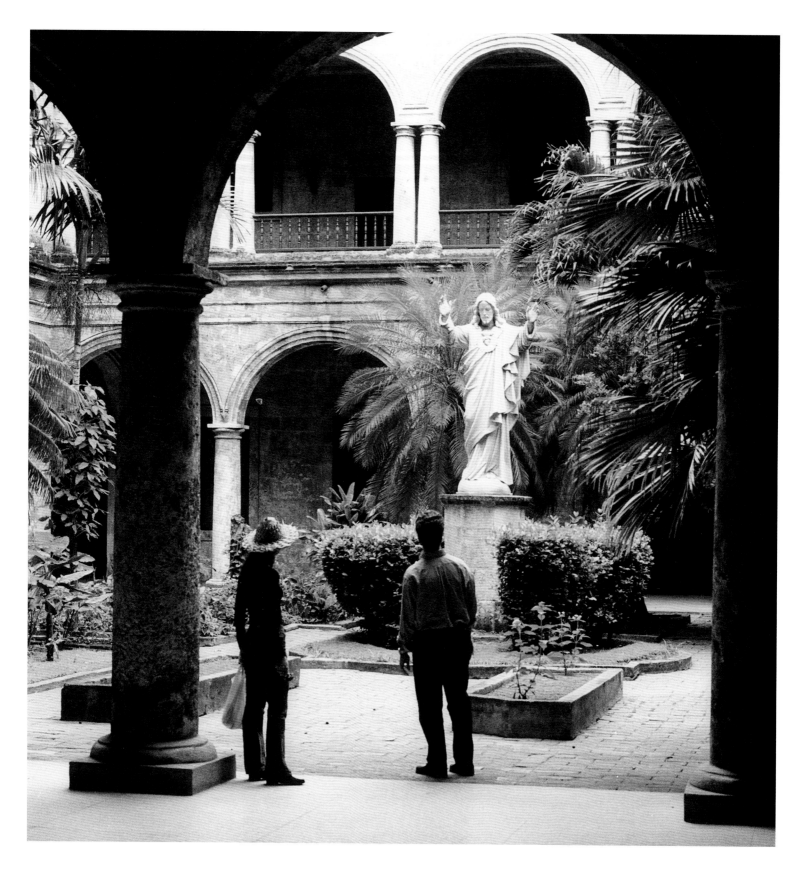

Επρόκειτο στην πραγματικότητα για ένα παρατεταμένο Σαββατοκύριακο, σχεδόν τετραήμερο. Όμως η Βάσω (η ταλαντούχος σχεδιάστρια αυτού του βιβλίου) θεώρησε ότι ο τίτλος *Μακρύ Σαββατοκύριακο στην Αβάνα* δε θα ακουγόταν πολύ καλός: κάπως ασαφής και όχι αρκετά άμεσος. Σε κάθε περίπτωση πάντως, θελήσαμε να επισημάνουμε το γεγονός ότι το ταξίδι ήταν πολύ σύντομο, αλλά γεμάτο ζωηρές εντυπώσεις.

Το ταξίδι μας στην Αβάνα, το Μάρτιο του 1998, ούτε το είχαμε σχεδιάσει ούτε το περιμέναμε. Είχαμε πάει με αεροπλάνο στα νησιά Καϊμάν, για να επισκεφτούμε ένα φίλο, και έπειτα για κρουαζιέρα στην περιοχή, με το σκάφος ενός άλλου φίλου. Η εκδρομή στην Αβάνα ήταν τόσο απρόσμενη ώστε δεν είχα φέρει φωτογραφική μηχανή. Οι φωτογραφίες στο βιβλίο αυτό έχουν τραβηχτεί με τη Nikon της κόρης μας και τον ειδικό Micro Nikkor 60 mm f/2.8 Macro φακό της, τον οποίο χρησιμοποιεί ως αρχαιολόγος στην εργασία της.

Πάντα είχα την εντύπωση ότι η Κούβα είναι «εκτός ορίων» για τους Αμερικανούς, και στην πράξη ήταν και είναι, ουσιαστικά, εκτός ορίων: οι Αμερικανοί είναι ελεύθεροι να επισκεφθούν την Κούβα (με κάποιες

It was actually a long weekend, almost four days in fact. But Vasso (this book's talented designer) didn't think the title *Long Weekend in Havana* sounded very good: a little too vague and not crisp enough. But either way we wanted to communicate the fact that this was a very short trip, yet full of vivid impressions.

Our visit to Havana, in March 1998, was both unplanned and unanticipated. We had flown to the Caymans to visit a friend and then to cruise local waters with another friend on his boat. So unexpected was the Havana excursion that I had not brought a camera with me. The photos in this book were taken with our daughter's Nikon and its unusual Micro Nikkor 60 mm f/2.8 Macro lens which she uses in her work as an archaeologist.

I had long assumed that Cuba was strictly off limits for Americans, and as a practical matter it was and still is effectively off limits: Americans are free to visit Cuba (with some tedious logistical conditions) but they can't spend any money without a license issued by the Office of Foreign Assets Control, part of the Treasury Department.

Licenses are issued for a variety of scholarly, journalistic, humanitarian, and

Se trató, en efecto, de un prolongado fin de semana. Casi cuatro días, de hecho. Pero Vaso (la talentosa diseñadora de este libro) consideró que el título *Un gran fin de semana en La Habana* no sonaba demasiado bien. Algo impreciso y no lo suficientemente directo. En cualquier caso, lo que queríamos transmitir era el hecho de que se trató de un viaje muy corto pero lleno de intensas emociones.

Nuestra visita a La Habana en marzo de 1998 fue tan improvisada como imprevista. Habíamos volado hasta las Islas Caimán para visitar a un conocido y luego recorrer las aguas de la zona en el barco de otro amigo. Tan inesperada fue la visita a La Habana que ni siquiera llevaba mi cámara. Las fotografías del libro fueron realizadas con la Nikon de nuestra hija y su Micro-Nikkor 60 mm f/2.8 Macro, una lente nada común, de la que se sirve en su trabajo como arqueóloga.

Hace mucho tiempo que había asumido que Cuba está fuera del alcance de los americanos. Y efectivamente es así desde un punto de vista teórico: los americanos pueden visitar Cuba libremente (con una serie de tediosas condiciones logísticas) pero no pueden gastar dinero, a menos que posean

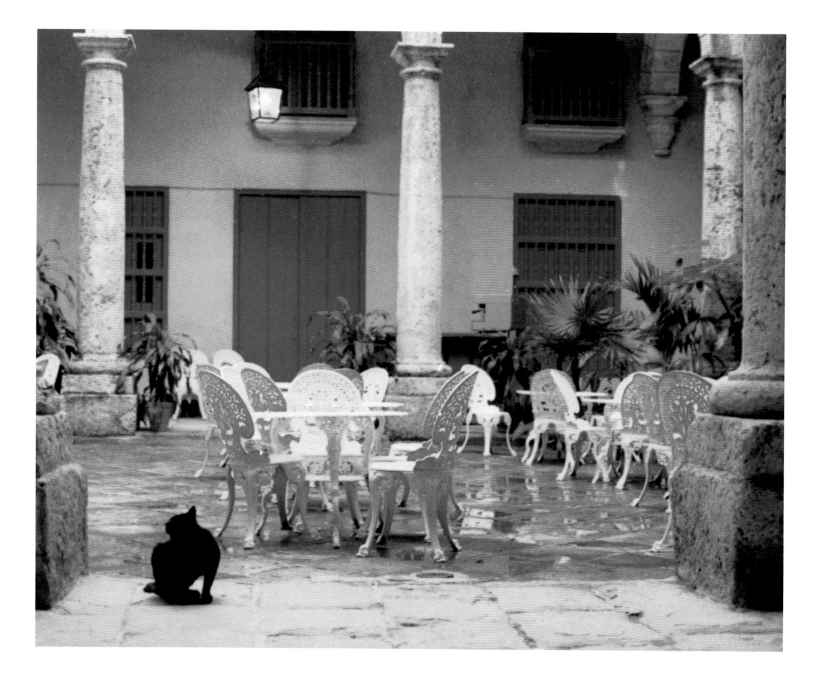

ανιαρές γραφειοκρατικές διατυπώσεις), αλλά δεν μπορούν να ξοδέψουν χρήματα χωρίς την άδεια του Γραφείου Ελέγχου Ξένων Κεφαλαίων, που υπάγεται στο Υπουργείο Οικονομικών.

Εκδίδονται άδειες για ποικίλες επισκέψεις, για ερευνητικούς, δημοσιογραφικούς, ανθρωπιστικούς και οικογενειακούς λόγους, προφανώς όμως όχι για φωτογράφους, εκτός αν επιθυμούν να φωτογραφίσουν ένα πολύ συγκεκριμένο γεγονός ή δραστηριότητα – αυτό τουλάχιστο διάβασα στις 84 σελίδων *Οδηγίες* με ημερομηνία 30 Σεπτεμβρίου 2004. Συγκεκριμένα, οι *Οδηγίες* δίνουν το παρακάτω παράδειγμα πρότασης που ΔΕΝ θα έπαιρνε άδεια:

«Ένας επαγγελματίας φωτογράφος επιθυμεί να πάρει φωτογραφίες με σκοπό την έκδοση εικονογραφημένου βιβλίου σχετικά με την Κούβα. Η διαδρομή του περιλαμβάνει εκδρομές, για να αποκομίσει τις πρώτες εντυπώσεις και να βρει ενδιαφέροντα πρόσωπα και τοπία. Οι φωτογραφίες δε θα συνοδεύονται από γραπτό κείμενο». «ΔΕΝ ΔΙΔΕΤΑΙ ΑΔΕΙΑ».

Η κουβανική πλευρά εμφανίζεται ακόμα πιο αρνητική προς τις φωτογραφίσεις, όπως καταφαίνεται από το παρακάτω παράδειγμα, στο δικτυακό τόπο του State Department: «Omar Rodriguez Saludes, φωτογράφος. Καταδικάστηκε σε 27 χρόνια κάθειρξη "επειδή φωτογράφισε τόπους που, εξαιτίας της κατάστασης στην

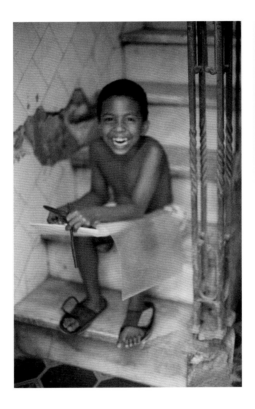

family visits, but evidently not for photographers unless they wish to photograph a very specific event or activity—at least that's the way I read the 84-page *Guidelines* dating from September 30, 2004. Specifically, the *Guidelines* give this example of a proposed undertaking that would NOT be licensable:

"A professional photographer wishes to take photographs for the purpose of publishing a pictorial book about Cuba. His itinerary consists of travel to obtain first

un permiso expedido por la Oficina de Control de Bienes Extranjeros, dependiente del Ministerio de Hacienda estadounidense.

Los permisos se conceden en el caso de visitas por motivos familiares, humanitarios, periodísticos o investigadores. De ahí que, evidentemente, no se concedan a fotógrafos a menos que deseen fotografiar un acto o actividad concreta. O eso es lo que entendí yo tras leer las 84 páginas de las *Directrices* [*Guidelines*] del 30 de septiembre de 2004. Concretamente, en ellas se pone el siguiente ejemplo de acción NO autorizada: «Un fotógrafo profesional desea hacer unas fotografías para la posterior publicación de un álbum de fotos sobre Cuba. El objetivo de su viaje y de su trabajo consiste en plasmar sus primeras impresiones y encontrar caras y paisajes interesantes. La fotografías no irán acompañadas de texto». «NO AUTORIZADO»

Cuba, por su parte, manifiesta una aversión aún mayor por la fotografía, como pone de manifiesto este ejemplo extraído de la página web del Departamento de Estado de los EE. UU.:

«Omar Rodríguez Saludes, fotógrafo. Sentenciado a 27 años de prisión por tomar fotografías de lugares que, debido al estado en que se encontraban, daban una imagen deformada de la realidad cubana, y enviarlas para su publicación en la prensa extranjera, principalmente contrarrevolucionaria.»

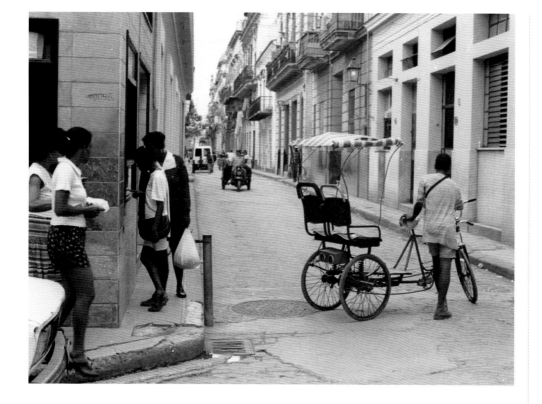

οποία βρίσκονταν, έδιναν διαστρεβλωμένη εικόνα της κουβανικής πραγματικότητας και τις έστειλε για έκδοση στον ξένο, αντεπαναστατικό κυρίως, Τύπο" *Απόφαση 8 / 2003, Tribunal Provincial Popular, Αβάνα, 5 Απριλίου 2003».

Αυτή η στάση αποτελεί οπωσδήποτε, σε πρώτο επίπεδο, μια ισχυρή αναγνώριση της δύναμης των φωτογραφικών εικόνων, όμως προκαλεί και ένα ενδιαφέρον ερώτημα: γιατί τόσο οι ΗΠΑ όσο και η Κούβα οδηγήθηκαν στο ίδιο συμπέρασμα σχετικά

impressions and find interesting faces and scenery. No written narrative will supplement the photographs." 'NOT LICENSABLE'.

From the Cuban side there appears an even stronger distaste for photography, as this example from the U.S. State Department web site makes clear: "Omar Rodriguez Saludes, photographer. Sentenced to 27 years in prison for photographing 'places that, because of the state they were in, gave a distorted image of Cuban reali-

Sentencia 8/2003, Tribunal Provincial Popular, La Habana, 5 de abril de 2003.

A primera vista, esta postura obedece al reconocido poder de las imágenes fotográficas y pone de relieve el hecho, interesante, de que tanto Estados Unidos como Cuba estén de acuerdo en el asunto, cada uno desde su punto de vista. La fotografía puede representar la «verdad» y la «realidad», pero también, a través de una visión selectiva o incluso de la manipulación de las imágenes, puede llevar a conclusiones erróneas. Desgraciadamente, no encontrarán en este libro fotografías del interior de las prisiones ni tampoco de los fotógrafos, los periodistas o los disidentes que las ocupan. Pero tampoco encontrarán fotografías de las magníficas playas de Cuba. Nuestro objetivo se centró en la gente de La Habana y sus ocupaciones cotidianas.

En las Islas Caimán, nuestro amigo y un miembro de la tripulación del barco preguntaron tanto a las autoridades cubanas como americanas sobre la posibilidad de ir a Cuba. Del lado americano se nos comunicó que podíamos ir y permanecer todo el tiempo que quisiéramos siempre que no gastásemos dinero. Absolutamente nada. Del lado cubano se nos dijo que podíamos ir y permanecer allí siempre que nuestra embarcación quedara amarrada en el puerto deportivo Hemingway. Por suerte, nuestro capitán logró finalmente una

με τη φωτογραφία ξεκινώντας από δύο σαφώς διαφορετικές θέσεις; Η φωτογραφία μπορεί να απεικονίζει την «αλήθεια» και την «πραγματικότητα», αλλά και να παραπλανά, μέσω της επιλεκτικής θέασης ή και της παραποίησης των εικόνων. Δυστυχώς, δεν υπάρχουν σ' αυτό το βιβλίο φωτογραφίες από το εσωτερικό των φυλακών ή από έγκλειστους φωτογράφους, δημοσιογράφους και διαφωνούντες. Δεν υπάρχουν όμως ούτε φωτογραφίες από τις θαυμάσιες παραλίες της Κούβας. Εμείς εστιάσαμε στους ανθρώπους της Αβάνας και στις καθημερινές ασχολίες τους.

Στα νησιά Καϊμάν, ο φίλος μας και ένα μέλος του πληρώματος του σκάφους ερεύνησαν τις πιθανότητες να επισκεφτούμε την Κούβα με την άδεια των αρχών τόσο της Κούβας όσο και των ΗΠΑ. Από την αμερικανική πλευρά μάθαμε ότι μπορούσαμε να πάμε, αρκεί να μην ξοδεύαμε χρήματα – και αυτό σήμαινε καθόλου χρήματα. Οι Κουβανοί είπαν ότι μπορούσαμε να έρθουμε, αρκεί να αγκυροβολούσαμε στο λιμάνι Hemingway, αλλά ο καπετάνιος μας, ευτυχώς, κατάφερε να δέσει σε ένα μόλο στην Παλιά Αβάνα. Το ταξίδι βορείως του Μεγάλου Καϊμάν ήταν ήρεμο και χωρίς απρόοπτα. Το σκάφος ήταν γερό και ασφαλές. Στο μόλο στην Παλιά Αβάνα, το σκάφος μάς παρείχε αρκετό χώρο για να μείνουμε, καθώς και πολύ βολικές συνθήκες για περιπάτους στην παραλία.

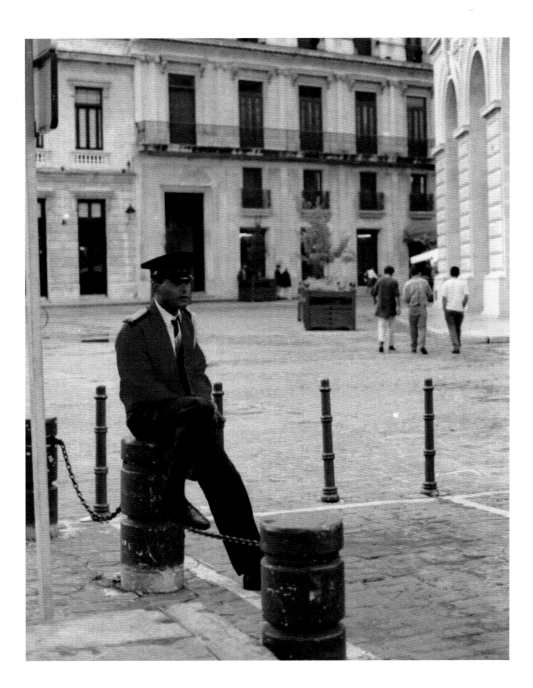

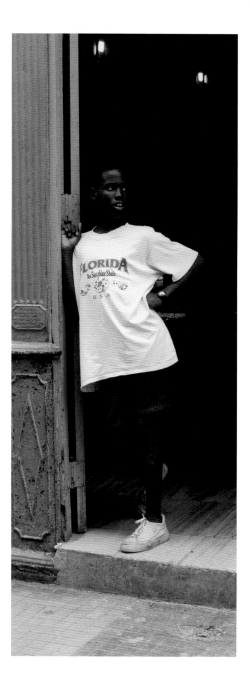

ty, and he sent them to be published in the foreign, mainly counterrevolutionary, press.' *Sentence 8/2003, Tribunal Provincial Popular, Havana, April 5, 2003.*"

These positions are certainly on the surface a strong tribute to the power of photographic images, yet they also raise the interesting question as to why both the U.S. and Cuba came to the same conclusion about photography, coming from two distinctly different positions. Photography can depict 'truth' and 'reality' but it can also mislead through a selective vision or even the doctoring of images. Unfortunately there are no photographs in this book of the interiors of prisons, or of any of the photographers and journalists and dissidents who inhabit them. But there are no photographs of Cuba's magnificent beaches either. Our focus was on the people of Havana and their daily pursuits.

In the Caymans, our friend and a crew member of the boat had explored the possibilities of going to Cuba with both Cuban and U.S. authorities. We learned from the U.S. side that we could go as long as we spent no money–and that meant absolutely no money. The Cubans said we could come as long as we moored at the Hemingway Marina, but our captain fortunately held out successfully for a pier in Old Havana. The trip north from Grand Cayman was smooth and uneventful. The

plaza en un embarcadero de La Habana Vieja. El viaje en dirección norte desde Gran Caimán fue tranquilo y sin incidentes. Viajamos en una embarcación robusta y segura que, una vez en el embarcadero de La Habana Vieja, nos facilitó un alojamiento espacioso y cómodo y muy buenas condiciones para nuestras excursiones a pie en tierra firme.

El embarcadero y la embarcación estaban celosamente custodiados. Cada vez que salíamos de allí debíamos entregar nuestros pasaportes a los guardias. Era imposible no pensar en la diferencia entre nosotros, libres para subir al barco y marcharnos en cualquier momento, y los ciudadanos cubanos, que corrían el riesgo de terminar encarcelados en caso de intentar salir del país.

Durante el viaje de ida intentamos durante horas contactar por teléfono con la Embajada de Grecia en La Habana. El día de la Independencia Griega estaba cerca y queríamos invitar a los diplomáticos de la Embajada a cenar con nuestro grupo de amigos de Grecia. Pero no logramos localizar a nadie. Lo que vino a continuación confirmará, quizás, lo que algunos europeos han pensado desde hace tiempo: en el hemisferio oeste pueden suceder cosas extrañas. Alguien tenía el número de la Embajada de Turquía y un nombre; así que llamamos a ese número e invitamos al dig-

Ο μόλος και το σκάφος φρουρούνταν συνεχώς. Όταν απομακρυνόμασταν από την περιοχή, έπρεπε να παραδίδουμε τα διαβατήριά μας στους φύλακες. Δεν μπορούσαμε να μη σκεφτούμε την αντίθεση ανάμεσα σε μας —που ήμασταν ελεύθεροι να επιβιβαστούμε στο πλοίο και να φύγουμε κάθε στιγμή— και σε όλους τους πολίτες της Κούβας, που θα φυλακίζονταν αν συλλαμβάνονταν να επιχειρούν να διαφύγουν από τη χώρα.

Κατά τη διάρκεια της διαδρομής προς βορρά, προσπαθούσαμε για ώρες να επικοινωνήσουμε τηλεφωνικώς με την ελληνική Πρεσβεία στην Αβάνα. Πλησίαζε η επέτειος της 25ης Μαρτίου και επιθυμούσαμε να προσκαλέσουμε τους αξιωματούχους της Πρεσβείας σε εορταστικό δείπνο με τους Έλληνες και φίλους της Ελλάδας στην ομάδα μας. Δεν μπορέσαμε να επικοινωνήσουμε με κανέναν. Αυτό που ακολούθησε θα επιβεβαιώσει αυτό που, ίσως, από παλιά έχουν σκεφτεί κάποιοι Ευρωπαίοι: περίεργα πράγματα μπορούν να συμβούν στο δυτικό ημισφαίριο. Κάποιος είχε τον αριθμό της τουρκικής Πρεσβείας και ένα όνομα. Έτσι, επικοινωνήσαμε με τον Τούρκο αξιωματούχο και τον καλέσαμε να γιορτάσει μαζί μας την επέτειο της 25ης Μαρτίου. Ήρθε, και επέδειξε διπλωματία και ευγένεια, γεγονός που σπανίζει σήμερα.

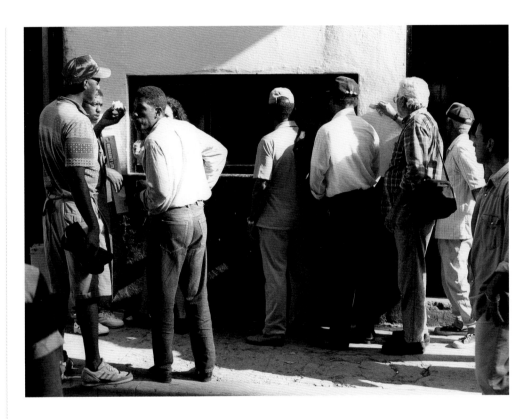

vessel was sturdy and secure. At the pier in Old Havana, the vessel provided more than adequate room and board, and great convenience for our walking excursions on shore.

The pier and the boat were heavily guarded. When we left the area we had to leave our passports with the guards. We could not help but think of the contrast between ourselves – free to get on the boat and leave at any time – and all of the citizens of Cuba, who would be subject to im-

natario turco a celebrar con nosotros el día de la Independencia Griega. No sólo vino sino que nos brindó unas muestras de diplomacia y corrección difíciles de encontrar en el mundo hoy en día.

En La Habana gozamos de total libertad para ir donde nos placiese y ver y fotografiar lo que quisiéramos, así que nos aprovechamos de ello para cubrir el mayor terreno posible. Nadie, en ningún momento, nos siguió o nos impidió hacer fotografías.

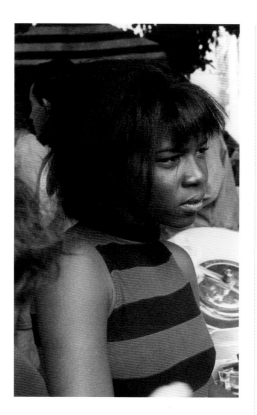

Στην Αβάνα ήμασταν ελεύθεροι να πάμε όπου θέλαμε, να δούμε και να φωτογραφίσουμε ό,τι θέλαμε, και αυτό το εκμεταλλευτήκαμε για να καλύψουμε μεγάλο τμήμα της περιοχής. Κανείς δε μας ακολούθησε και κανείς δε μας εμπόδισε να πάρουμε φωτογραφίες.

Οι απλοί άνθρωποι που συναντήσαμε στους δρόμους της Αβάνας έτρεφαν θερμά αισθήματα προς τους Αμερικανούς. Στην αρχή ήμασταν απρόθυμοι να αποκαλύψουμε την εθνικότητά μας. Τρεις από

prisonment were they caught attempting to leave the country.

During the trip north we tried for hours to contact the Greek Embassy in Havana by telephone. Greek Independence Day was upon us and we wanted to invite Embassy officials to have a celebratory dinner with our group of Greeks and friends of Greece. We could not get through to anyone. What followed will confirm what some Europeans may have long thought: strange things can happen in the western hemisphere. Someone had the number of the Turkish Embassy and a name. So we called and invited the Turkish official to celebrate Greek Independence Day with us. He came and displayed traits of diplomacy and good sportsmanship that are rare in the world today.

In Havana we were free to go where we wanted and see and photograph whatever we wanted, and we took advantage of that to cover a lot of ground. No one followed us, and no one stopped us from taking photographs.

The ordinary people we met in the streets of Havana displayed warm feelings toward Americans. At first we were reluctant to disclose our nationality. Three in our group were Greek, and we thought of using that as a cover. Yet we quickly learned that every Cuban had a

La gente que encontramos en las calles de La Habana se mostró muy cariñosa con los «americanos». En un principio, nos mostramos reticentes a revelar nuestra nacionalidad. Tres personas del grupo eran griegas, así que pensamos usarlas como cobertura. Pero pronto descubrimos que todos los cubanos tienen algún familiar en Estados Unidos y a muchos de ellos les gustaría dejar su país e ir a su encuentro. Esto me recordó a la Grecia de los años 1950 y 1960, cuando un alto porcentaje de los habitantes de las islas y de los pueblos tenían familiares en los Estados Unidos.

Algo muy especial para mí en La Habana, a la vez que enigmático, fue la calle de O'Reilly. Todo el que conoce la historia de los McCabe sabe que llegaron a Irlanda desde las islas del oeste de Escocia para luchar junto a los O'Reilly, que eran los señores del condado de Cavan. Aún hoy, los O'Reilly y los McCabe están concentrados en esta zona. Resulta que el O'Reilly de La Habana se llamaba Alexander y trabajó como mercenario para los austriacos y los españoles; así pues, algo más que el nombre compartía con el guerrero macedonio.

El empobrecimiento de un pueblo serio, trabajador e inteligente, da forma a una de las realidades cubanas más tristes. La privación es omnipresente: racionamiento de los alimentos básicos y ausencia

την ομάδα μας ήταν Έλληνες, και σκεφτή-
καμε αυτό να το χρησιμοποιήσουμε ως
κάλυψη. Όμως γρήγορα μάθαμε ότι κάθε
Κουβανός έχει και ένα συγγενή στις ΗΠΑ,
και μάλιστα πολλοί επιθυμούσαν ολοφά-
νερα να φύγουν και να πάνε σ' αυτούς.
Αυτό μου θύμισε την Ελλάδα των δεκαε-
τιών του '50 και του '60, όταν ένα μεγάλο
ποσοστό των ανθρώπων που συναντούσα-
με στα νησιά και στην ύπαιθρο είχαν συγ-
γενείς στις ΗΠΑ.

Υπήρξε, για μένα, κάτι το ιδιαίτερο
στην Αβάνα, κάτι πολύ περίεργο: η Οδός
O'Reilly. Όποιος γνωρίζει τη γενεαλογία
των McCabe ξέρει ότι ήρθαν στην Ιρλαν-
δία από τα δυτικά νησιά της Σκοτίας για
να πολεμήσουν στο πλευρό των O'Reilly,
που κυριαρχούσαν στην επαρχία Cavan.
Μέχρι σήμερα ακόμα, οι O'Reilly και οι
McCabe είναι συγκεντρωμένοι στην επαρ-
χία αυτή. Αποδείχτηκε ότι ο O'Reilly της
Αβάνας ήταν κάποιος Alexander, μισθοφό-
ρος για λογαριασμό των Αυστριακών και
των Ισπανών, άξιος κάτοχος του ονόματος
του Μακεδόνα πολεμιστή.

Ένα από τα λυπηρά φαινόμενα στην
Κούβα είναι η πτώχευση ενός πνευματώ-
δους, επιμελούς και σοβαρού λαού. Η στέ-
ρηση ήταν παντού εμφανής, από τα δελτία
τροφίμων και το διαχωρισμό σε περισσότε-
ρους ορόφους παλαιών ψηλοτάβανων κτι-
ρίων, με στόχο τον πολλαπλασιασμό του
κατοικήσιμου χώρου, ως την πλήρη έλλει-

relative in the United States, and many
clearly wanted to leave and join them. It
reminded me of Greece in the 1950s and
1960s, when a high percentage of people
we met in the islands and in rural areas
had relatives in the U.S.

There was something very special for
me in Havana, and very puzzling: O'Reilly
Street. Anyone who knows the traditional
genealogy of the McCabes knows that they
came to Ireland from the western islands of
Scotland to fight for the O'Reillys, who

absoluta de los artículos más elementales,
pasando por la repartición de viejos e im-
ponentes edificios con objeto de aumen-
tar las zonas habitables. Muchas de las
personas más atrevidas y capaces abando-
naron Cuba e iniciaron un desarrollo des-
lumbrante de la cultura y de la economía
del sur de Florida. Algunos ocupan pues-
tos importantes en los negocios y el Go-
bierno. Sin embargo, un porcentaje consi-
derable de los que intentaron escapar
perecieron en el mar. Otros terminaron en

[23]

ψη πολλών βασικών αγαθών. Πολλοί από τους γενναιότερους, και από τους πιο ικανούς, εγκατέλειψαν την Κούβα και προκάλεσαν την εκπληκτική οικονομική και πολιτισμική μεταμόρφωση της Νότιας Φλόριντα, όπου κατέφυγαν. Μερικοί, μάλιστα, έχουν ανέλθει σε υψηλές οικονομικές και κυβερνητικές βαθμίδες. Ένα σημαντικό όμως ποσοστό αυτών που επιχείρησαν να αποδράσουν χάθηκε στα φουρτουνιασμένα νερά. Άλλοι κατέληξαν στις φυλακές ή, όπως έγινε πρόσφατα, απλώς εκτελέστηκαν στην προσπάθειά τους να χρησιμοποιήσουν παράνομα κάποιο δημόσιο μέσο μεταφοράς για την απόδρασή τους.

Η Αβάνα διαπνέεται από μια ισχυρή αίσθηση παρακμής. Είναι μια πόλη όπου κυριαρχεί η πατίνα, την όψη της οποίας παίρνει το χρώμα καθώς παλιώνει και η συντήρηση συνεχώς αναβάλλεται. Μοιάζει μακρινή ηχώ της Αλεξάνδρειας, με τις παλιές επιβλητικές της κατασκευές, που είτε καταρρέουν είτε βρίσκονται σε διαδικασία αναπαλαίωσης.

Σήμερα είναι εύκολο να δημιουργήσει κανείς εικόνες – οι εικόνες δημιουργούνται με ρυθμούς που ακόμα και πριν από λίγα χρόνια δε θα μπορούσε κανείς ούτε να τους ονειρευτεί. Υπάρχουν μυριάδες εικόνες της Κούβας που μπορεί να δει κανείς σε βιβλία, σε περιοδικά και στο διαδίκτυο. Τι λοιπόν θέλησα να προσθέσω στην πληθώρα αυτή;

were the rulers of County Cavan. To this day, the O'Reillys and the McCabes are concentrated in Cavan. It turns out that the Havana O'Reilly was one Alexander, himself a mercenary for the Austrians and Spanish, and aptly sharing the name of the Macedonian warrior.

One of the sad facts of Cuba has been the impoverishment of an intelligent, diligent, and serious people. Deprivation was evident everywhere, from the rationing of food staples, to the duplexing of grand old buildings to increase living quarters, to the stark absence of many basic items. Many of the bravest, and many of the most able, have left Cuba, and have effected a dazzling transformation of southern Florida's economy and culture. Some have risen to high positions in business and government. But a material percentage of those who have tried to flee have perished on the high seas. Others have ended up in prison, or recently, simply shot for attempting to commandeer public transportation for their escape.

Havana is pervaded by a strong sense of decay. It is a city with a patina, a patina of aging paint and deferred maintenance. It sounds a distant western echo of Alexandria with its grand old structures that are either crumbling or in the process of being renovated.

Today it is easy to create images, and images are being created at a pace un-

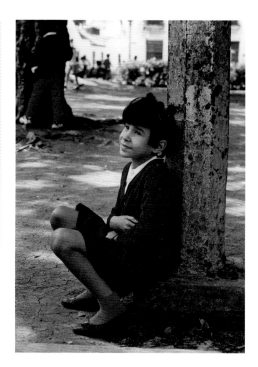

prisión o, recientemente, recibieron un disparo por intentar apropiarse de medios de transporte público en su huida.

Un profundo sentimiento de decadencia impregna La Habana. Una ciudad cubierta por una pátina de pintura envejecida y de un pobre mantenimiento en la que se escucha un distante eco oriental procedente de Alejandría, con sus viejos e imponentes edificios desmoronándose o en proceso de ser restaurados.

Hoy en día crear imágenes es fácil y se hace a un ritmo impensable muy pocos años atrás. Existen multitud de imágenes de

Πρώτα πρώτα, ο φίλος μου που μας έφερε στην Αβάνα και έπειτα στο Key West, μέσα σε σφοδρή θύελλα, με πίεζε συνεχώς να δημοσιεύσω αυτές τις φωτογραφίες. Δεύτερον, η εκδότριά μου, μία γοητευτική και έξυπνη Αθηναία, υποστήριξε τη δουλειά μας αυτή με ενθουσιασμό, κάτι που με όπλισε με τη θέληση να προχωρήσω. Και τρίτον, ξανακοιτάζοντας τις φωτογραφίες από την Κούβα που έχουν δημοσιευτεί τα τελευταία χρόνια, πιστεύω ότι αυτές που θα δείτε στις παρακάτω σελίδες μπορούν να συμβάλουν στην περαιτέρω κατανόηση του πνεύματος και της ψυχής του κουβανέζικου λαού: του χαρακτήρα τους και της μεγάλης δύναμής τους στην αντιμετώπιση αντιξοοτήτων.

Η φωτογραφία που απεικονίζει απλώς είναι εύκολη υπόθεση. Εκείνη, όμως, που καταφέρνει να διεισδύσει σ' αυτό που απεικονίζει, είναι αξιομνημόνευτη, ίσως και πολύτιμη. Ελπίζω ότι κάποιες από τις φωτογραφίες αυτές έχουν πετύχει να ρίξουν φως στις ψυχές των ίδιων των ανθρώπων, που κάποιες φορές ίσως έχουν ξεχαστεί στη δίνη της κυβερνητικής διαμάχης δύο γειτονικών χωρών.

Robert A. McCabe
Αθήνα, 23.3.2006

dreamed of even a few years ago. There are myriad images of Cuba available in books, periodicals, and on the internet. So why did I choose to add to the plethora?

First, my friend, whose sturdy boat got us to Havana and then on through a violent storm to Key West, has pushed me relentlessly to publish these photographs. Second, my publisher, a charming and intelligent Athenian, has supported the project enthusiastically, and that has given me the will to move forward. And third, I believe, based on a review of many photographs of Cuba that have been published in recent years, that those you will see in these pages may contribute some further insights into the minds and souls of the Cuban people: their character, and their great strength in adversity.

Photos that simply depict are easy. Insight can elevate a photograph to the memorable and perhaps valuable. I hope some of these images are successful in providing insights into the people themselves, who may have sometimes been forgotten in the maelstrom of battles between two neighboring governments.

Robert A. McCabe
Athens, 23.3.2006

Cuba en libros, publicaciones o en Internet. ¿Por qué elegí sumarme a la plétora?

En primer lugar, porque mi amigo– el dueño de la robusta embarcación que nos llevó a La Habana y luego hasta Key West en medio de una fuerte tormenta –me ha animado sin descanso a publicar estas fotografías. En segundo lugar, porque mi editora– una encantadora e inteligente ateniense– ha apoyado el proyecto con entusiasmo, lo que me brindó el coraje necesario para seguir adelante. Y finalmente, porque tras un repaso de las fotografías publicadas sobre Cuba durante los últimos años, creo que las que van a encontrar en estas páginas ayudarán a conocer mejor las mentes y las almas, el carácter y la gran fuerza frente a la adversidad de la gente de Cuba.

Las fotografías que simplemente representan algo son fáciles. Una nueva percepción, más profunda, puede elevar una fotografía a la categoría de lo memorable y, quizás, a la de lo valioso. Espero que algunas de estas imágenes logren proporcionar una nueva percepción de estas gentes, en ocasiones olvidadas en la vorágine de las batallas de dos gobiernos vecinos.

Robert A. McCabe
Atenas, 23.3.2006

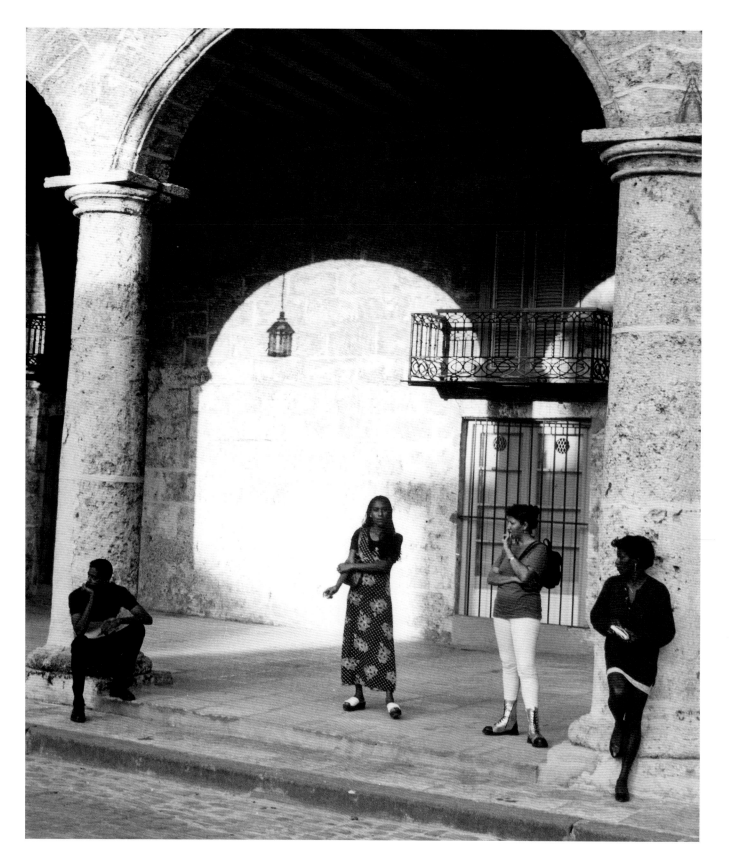

Ο άνθρωπός μας στην Αβάνα

Οι φωτογραφίες του Bob McCabe

Αναπολώντας το ταξίδι του μέλιτος που πέρασε στην Αβάνα, η ηθοποιός Άβα Γκάρντνερ περιέγραψε την πόλη ως «ένα χώρο αναψυχής για τους Αμερικανούς... Σηματοδότες, θόρυβος, καπνός από πούρα, όμορφα κορίτσια, ζεστό αεράκι, ξαστεριά, όλα συνδυάζονταν για να δημιουργήσουν μια λατινοαμερικανική πόλη που είχε ως στόχο την ευχαρίστηση».

Για πολλές γενιές, οι βόρειοι επισκέπτες των τροπικών έτρεφαν μια φαντασίωση για τη ζωή κοντά στον ισημερινό. Το κυρίαρχο, καθοριστικό χαρακτηριστικό είναι το κλίμα, ταυτόχρονα ζεστό και υγρό, έτσι που ο ίδιος ο αέρας και να σε χαϊδεύει και να σε καταβάλλει. Το καθετί είναι εξωτικό: τα εντυπωσιακά λουλούδια, τα πανέμορφα πλουμιστά πουλιά, τα υφάσματα με τα λεπτοδουλεμένα σχέδια. Τα χρώματα, φυσικά ή κατασκευασμένα από ανθρώπους, έπρεπε να γίνουν πολύ έντονα, διαφορετικά θα εξαφανίζονταν ίσως μέσα στον πυρωμένο ήλιο.

Και οι ντόπιοι; Αν και υπάρχουν κάποιες τοπικές διαφοροποιήσεις, όπως συμβαίνει στα φυσικά περιβάλλοντα, οι άν-

Our Man in Havana

The photographs of Bob McCabe

Reminiscing about her 1951 honeymoon in Havana, the actress Ava Gardner described the city as "an American playground... Traffic lights, bustle, cigar smoke, pretty girls, balmy air, stars in the sky, they all combined to form a Latin town that aimed to please."

For many generations, northern visitors to the tropics have cherished a fantasy of life near the equator. Its principal defining feature is the climate, both hot and sultry, so that the very air both caresses and weighs one down. Everything is extravagant, from lush flowers to brilliantly plumaged birds to intricately patterned fabrics. The colors, both natural and man-made, have had to become so intense because otherwise they might vanish within the blazing sunlight.

What of the "natives"? While there are some local variations, as in the natural habitats, the people who inhabit such climes are generally portrayed as free from the pressures of more advanced societies. It is assumed that they have a different sense of time, unconstrained by the highly structured schedules that enforce order

Nuestro hombre en La Habana

Las fotografías de Bob McCabe

Recordando su luna de miel en La Habana en el año 1951, la actriz Ava Gardner describió la ciudad como «un espacio de ocio para los americanos... semáforos, vibrante vida nocturna, humo de tabaco, chicas guapas, suaves brisas, cielos estrellados y, en definitiva, una ciudad latina dispuesta a complacer.»

Durante varias generaciones, el sueño de vivir cerca del ecuador ha guiado a muchos turistas del norte a viajar a países tropicales. Éstos se caracterizan por su clima cálido y húmedo, en el que el aire tan pronto nos acaricia como nos agobia. Todo es llamativo, desde la colorida vegetación hasta los exuberantes plumajes aviares, pasando por los más variados estampados textiles. En semejante contexto, cualquier color ha de tener especial intensidad para no desvanecerse bajo la potente luz del sol.

¿Qué podemos decir de los nativos? Aunque con algunas variaciones según la zona, como en los hábitats naturales, las personas que viven en este tipo de climas se representan normalmente como gente libre de las presiones de otras ciudades más desarrolladas. Se supone a menudo que

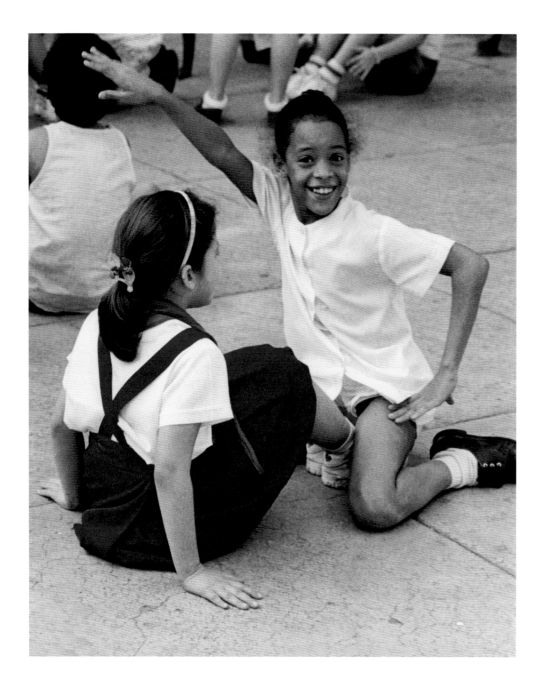

tienen una noción diferente del tiempo y que siempre están al margen de un horario u organización concretos. La combinación entre esta noción de «tiempo eterno» y el calor tropical, proporciona un ambiente sensual ideal para la relajación y el sexo. En definitiva, un lugar de ensueño donde el ambiente estival nunca termina y también el gancho perfecto para atraer a los que huyen del apático y frío norte.

Para la mayoría de la sociedad estadounidense, Cuba fue durante muchos años el prototipo de isla tropical donde no existían las preocupaciones y, La Habana, su fantástica y decadente capital, tenía sol, ron, tabaco, juego y mujeres hermosas. Como decía Ava Gardner, un lugar de ocio para los americanos. Sin embargo, Cuba ha cambiado radicalmente desde que ella estuviera allí. Fidel Castro lideró la revolución que culminaría en 1959 con la implantación del régimen marxista al frente del que sigue todavía hoy. La política exterior estadounidense ha clasificado a Cuba como un enemigo armado al que aislar y sobre el que ejercer un embargo económico.

Las fotos de Bob McCabe resultan tan atractivas que, en un primer contacto con ellas, podríamos preguntarnos si no son una representación convencional de ese seductor escenario latinoamericano que, como decía Ava Gardner, está dispuesto a compla-

θρωποι που κατοικούν σε αυτά τα κλίματα σκιαγραφούνται γενικά ως απαλλαγμένοι από τις πιέσεις των πιο ανεπτυγμένων κοινωνιών. Υποτίθεται ότι έχουν μια διαφορετική αίσθηση του χρόνου, χωρίς τους περιορισμούς των σχολαστικών χρονοδιαγραμμάτων που αλλού διασφαλίζουν την τάξη. Αυτό το μείγμα αχρονίας και τροπικής ζέστης καλλιεργεί μια πιο ελεύθερη στάση απέναντι στο σεξ και στον αισθησιασμό. Με λίγα λόγια, βρισκόμαστε κοντά στο όνειρο των μόνιμων διακοπών, κάτι που ασκεί ισχυρή έλξη στους ξένους επισκέπτες από τον παγερό, στενόχωρο βορρά.

Στη λαϊκή φαντασία των ΗΠΑ, η Κούβα κατείχε για πολύ καιρό μια ιδιαίτερη θέση ανάμεσα στα ξένοιαστα τροπικά νησιά. Είχε ήλιο, ρούμι, πούρα, χαρτοπαιξία και όμορφες γυναίκες, και η Αβάνα ήταν η ηδονική, παρακμιακή της πρωτεύουσα. Όπως είπε η Άβα Γκάρντνερ, ήταν ένας χώρος αναψυχής για τους Αμερικανούς. Από τότε, βέβαια, η κατάσταση στην Κούβα έχει αλλάξει δραματικά. Ο Φιντέλ Κάστρο ηγήθηκε της επανάστασης που κορυφώθηκε το 1959 και έπειτα εδραίωσε τη μαρξιστική κυβέρνηση, της οποίας ακόμα είναι πρόεδρος. Η επίσημη αμερικανική πολιτική έχει φτάσει να θεωρεί την Κούβα ως ένα πάνοπλο εχθρικό στρατόπεδο που πρέπει να υπόκειται σε απομόνωση και εμπάργκο.

Οι φωτογραφίες του Bob McCabe είναι τόσο ελκυστικές, ώστε ίσως, εν πρώ-

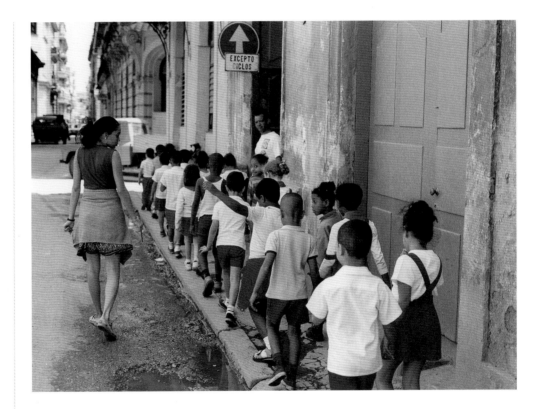

elsewhere. The blend of timelessness and tropical warmth also engenders a more relaxed attitude toward sex and sensuality. In short, we find a reverie of perpetual holiday, a powerful lure for foreign visitors from the chilly, straitlaced north.

In the popular imagination of the United States, Cuba long held a special place in the array of carefree tropical islands. It had sun, rum, cigars, gambling and beautiful women, and Havana was its delightfully decadent capital. As Ava Gardner said, it was an Amer-

cer. Con toda claridad, sus fotos están empapadas de color. Parece como si todas ellas tuvieran un toque de color púrpura, verde lima o rojo carmesí. Los edificios y ropajes –incluso los que están en peor estado– parecen también estar inmersos en un cromatismo especial, como en la foto titulada «Los colores de La Habana Vieja» [pp.48-49]. Bob ha encontrado también ciertos ornamentos arquitectónicos que nos recuerdan a los de la Grecia y la Roma clásicas, como las divinidades esculpidas y las elegantes co-

τοις αναρωτηθούμε μήπως αναπαράγει μια συμβατική αναπαράσταση της λατινοαμερικανικής αυτής πόλης που, σύμφωνα με τα λόγια της Άβα Γκάρντνερ, έχει ως στόχο την ευχαρίστηση. Για να το τονίσει αυτό, κάθε φωτογραφία είναι γεμάτη χρώμα. Κάθε εικόνα μοιάζει να είναι πλημμυρισμένη στο πορφυρό, στο κιτρινοπράσινο ή στο βιολετί. Το ίδιο και τα ρούχα και τα κτίρια, ακόμα κι όταν είναι ξεθωριασμένα, μοιάζουν γεμάτα από ένα ιδιαίτερο χρώμα, όπως στη φωτογραφία που ο Bob ονομάζει «Τα χρώματα της Παλιάς Αβάνας» [σελ. 48-49]. Βρήκε επίσης αρχιτεκτονικούς στολισμούς που ανακαλούν κλασικές επιδράσεις, όπως οι κομψές κολόνες και οι γλυπτές θεότητες που προέρχονται από την ελληνική και ρωμαϊκή αρχαιότητα [σελ. 42-43]. Ανάλογα, υπάρχουν και πιο οικείες απηχήσεις από την παλαιότερη Ευρώπη, όπως το άνετο, αν και πολύβουο, Café Paris, με το υποβλητικό του όνομα [σελ. 134-135]. Ο συνδυασμός του γραφικού με το παραδοσιακό ίσως δώσει αρχικά, ακόμα και σε αυτούς που δεν έχουν πάει ποτέ στην Αβάνα, μια γοητευτική αίσθηση οικειότητας.

Με μια πιο προσεκτική ματιά όμως, οι φωτογραφίες του Bob μεταδίδουν μια πολύ πιο σύνθετη πραγματικότητα. Στα πρόσωπα όσων φωτογράφισε διακρίνουμε μια γκάμα από αποχρώσεις λεπτές και σιωπηρές, αλλά σχεδόν τόσο ποικίλες όσο και οι

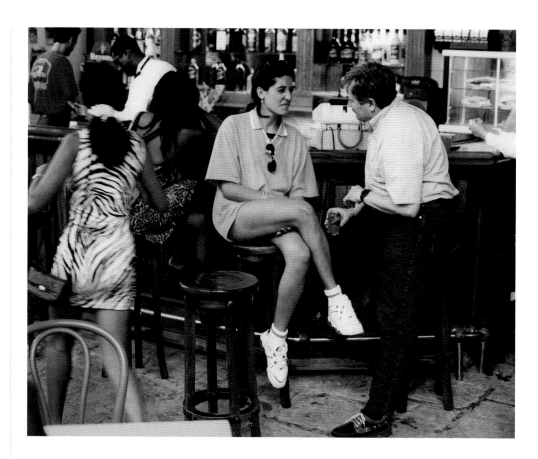

ican playground. Since her stay there, of course, Cuba's status has changed dramatically. Fidel Castro led the revolution that culminated in 1959, and he then established the Marxist government over which he still presides. Official American policy has come to view Cuba as an armed enemy encampment, subject to isolation and embargo.

Bob McCabe's photographs are so appealing that we might wonder at first if he

lumnas [pp.42-43]. Del mismo modo, percibimos también evocadores ecos de la vieja Europa en lugares como el agradable y concurrido «Café París» [pp.134-135]. Esta combinación de lo tradicional y lo exótico puede que resulte familiar, a la vez que intrigante, incluso para aquellos que nunca han estado en La Habana.

Sin embargo, tras una mirada más atenta, las fotos de Bob llevan consigo una

λαμπροί τόνοι που τις περιβάλλουν. Προβάλλουν τις διαφορετικές εθνότητες –και τις πολλαπλές πτυχές της ιστορίας– που συνθέτουν την κουβανέζικη κοινωνία. Για παράδειγμα, ο επιβλητικός άντρας με το υπέροχο μουστάκι [σελ. 111] εμφανίζει ίχνη και από τις τρεις κύριες εθνοτικές ομάδες της Κούβας: την ισπανική, την αφρικανική και την αγγλοσαξονική. Είναι όμως, φυσικά, και απόλυτα ξεχωριστός, καθώς το ενδιαφέρον του Bob ήταν προσωπικό και όχι ανθρωπολογικό. Δε φιλοδοξεί να συντάξει έναν αντικειμενικό κατάλογο του πληθυσμού της Αβάνας. Οι φωτογραφίες του αντανακλούν την προσωπική του, σύντομη αλλά έντονη, συνάντηση με την πόλη και τους πολίτες της. Σε κάθε φωτογραφία νέων, γέρων ή μέσης ηλικίας ανθρώπων, ο Bob φανερά δημιουργεί μια σχέση με το πρόσωπο που φωτογραφίζει. Ο άντρας με το μουστάκι, όπως και η γυναίκα στο κατάστημα πούρων [σελ. 68-69] και ο πατέρας με το γιο του στην άμαξα-ταξί [σελ. 61], αισθάνονται εμφανώς άνετα απέναντι στον Αμερικανό που τους φωτογραφίζει.

Το ότι οι φωτογραφίες απεικονίζουν μια ευρεία γκάμα ηλικιών μπορεί να μη φαίνεται ασυνήθιστο, όμως συμβαίνει συχνά, όταν ένας ξένος βγάζει φωτογραφίες μέσα σε μια σχετικά κλειστή κοινότητα, να επικεντρώνεται στους πολύ γέρους ή στους πολύ νέους. Αυτοί συνήθως δεν

isn't reproducing a conventional tableau of that Latin city which, in Ava Gardner's words, aims to please. To be sure, his pictures are shot through with color. Every image seems to have a splash of crimson, lime green, deep purple. Clothing and buildings alike, even when shabby, seem to be saturated with a special dye, as in the picture that Bob calls "The colors of Old Havana" [pp.48-49]. He has also found architectural ornaments that recall classical influences, the elegant columns and sculpted divinities descended from Greek and Roman antiquity [pp.42-43]. Likewise there are more domestic echoes of Old Europe, as in the comfortably crowded and evocatively named Café Paris [pp.134-135]. The combination of the picturesque and the traditional might initially give even those viewers who have never been to Havana an intriguing sense of familiarity.

On closer viewing, however, Bob's photographs convey a much more complex reality. In the faces of his subjects we see a range of hues, subtle and muted but almost as varied as the bright tones that surround them. They manifest the diverse ethnicities – and multiple histories – that compose Cuban society. The dignified man with the magnificent mustache [p.111], for example, shows traces of all three principal ethnic groups in Cuba: Hispanic, African and Anglo. He is al-

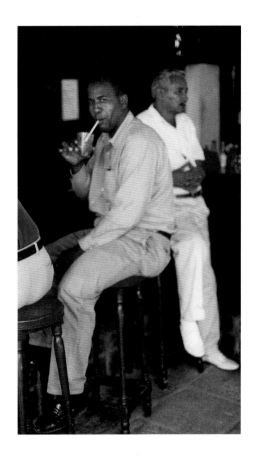

mayor complejidad. Vemos en las caras de las gentes una rica variedad de matices sutiles y delicados, casi tan variados como los vivos colores que les rodean. Son estos matices el manifiesto de las diversas etnias –y múltiples historias– que componen la sociedad cubana. Por ejemplo, el hombre del espléndido bigote [p.111], refleja ciertas características de los tres principales grupos étnicos de Cuba: hispánico, africano y

αντιδρούν με καχυποψία ή καθαρή εχθρότητα, ενώ, παράλληλα, αφομοιώνονται ευκολότερα στις ευρείες, ρομαντικού τύπου αφηγήσεις που σχετίζονται με την αθωότητα και την εμπειρία.

Εξίσου εντυπωσιακή με την παρουσία τόσων πολλών ώριμων ενηλίκων είναι η απουσία αυτού που λέμε «χαρά και εργασία», το πλατύ αλλά κενό χαμόγελο, που αποτελεί σταθερό στοιχείο στην ταξιδιωτική διαφήμιση. Τα πρόσωπα του Bob τον άφησαν να τα πλησιάσει. Όποτε χαμογελούν στο φακό, το κάνουν από αίσθηση χιούμορ, και δε χαμογελούν πάντα. Ακόμα κι όταν οι εκφράσεις τους είναι κάπως συγκρατημένες, όπως αυτή του κατασκευαστή παιχνιδιών [σελ. 124-125], δε δείχνουν να νιώθουν άβολα. Εμείς, τότε, οι θεατές αποκτούμε την εικονική αίσθηση ότι κοιτάζουμε αληθινούς ανθρώπους σε αληθινές καταστάσεις και είμαστε ελεύθεροι να κάνουμε κάθε είδους υποθέσεις για τη ζωή και την προσωπικότητά τους.

Εδώ και χρόνια, η πόλη έχει χάσει τη λαμπρή επίφαση του τουριστικού προορισμού – αυτό που έμεινε είναι ίσως πιο αυθεντικό, πιο τραχύ και σίγουρα πιο φτωχικό. Υπάρχουν λίγα δείγματα νέων κτισμάτων και, όπως δείχνει ο Bob, πολλά από τα παλιά κτίρια είναι παραμελημένα, με ξεφλουδισμένα χρώματα και σοβάδες που πέφτουν. Οι πάλαι ποτέ μεγαλοπρεπείς αυλές εμφανίζουν επίσης ίχνη παρακμής.

so, of course, entirely himself, for Bob's impulse was personal, not anthropological. He makes no pretense of compiling an impartial catalogue of Havana's population. His pictures reflect his own brief but intense encounter with the city and its citizens. In one picture after another, of old and young and in-between, Bob evidently established a rapport with the person he was photographing. The man with the mustache, like the woman in the cigar shop [pp.68-69] and the father and son in the horse-drawn cab [p.61] are clearly at ease with the American who is taking their picture.

That the photographs portray a range of ages might not seem unusual, yet it is often the case that, when an outsider is photographing within a relatively closed community, he or she will concentrate on the very old or the very young. They are less likely to react with suspicion or outright hostility, while they are also more easily assimilated to broad, romanticizing notions of innocence and experience.

Just as striking as the presence of so many mature adults is the absence of what one might think of as professional cheerfulness, the grinning but empty high spirits that are a staple of travel advertising. Bob's subjects have let him get close. When they smile at the camera, they do so from good humor, and they do not always smile. Even when their expressions are somewhat guard-

anglosajón. Sin embargo, no deja de ser él en sí mismo, ya que el impulso de Bob al fotografiarle fue personal y no antropológico. Bob no busca construir un catálogo imparcial de las gentes de La Habana. Sus fotos reflejan su corto pero intenso encuentro con la ciudad y sus gentes. Foto tras foto, vemos cómo ha conseguido establecer una cierta complicidad con cada una de las personas que fotografía, no importa la edad que tengan. El hombre del peculiar bigote, la mujer del estanco [pp.68-69] o el padre acompañado de su hijo en el carruaje [p.61], reflejan en sus rostros esa complicidad con el «americano» que les fotografía.

El hecho de que las fotos recojan personas de diversas edades puede no llamar la atención. Sin embargo, es muy común centrarse en los ancianos y los niños cuando se quiere fotografiar de cerca una comunidad a la que se es ajeno. Aunque son éstos los que suelen reaccionar con más naturalidad ante la cámara, también ocurre que su imagen tiende a ser idealizada en aquellas nociones románticas de «inocencia y experiencia».

Tan llamativa como la presencia de tantos adultos es la ausencia de lo que podríamos llamar el característico «buen humor profesional»; la alegría de cara y vacío de espíritu de las gentes que estamos acostumbrados a ver en las fotos de promoción

Συνεχίζουν να αποτελούν το σκηνικό για τις μικρές στιγμές της καθημερινότητας, όπως όταν ένας μοναχικός άντρας σταματά μέσα στη σκιά, σε πρώτο πλάνο, πλησιάζοντας μια ομάδα ανθρώπων στη φωτεινή άκρη της εικόνας [σελ. 120-121]. Δε γνωρίζουμε αν είναι φίλοι, γείτονες ή άγνωστοι, παρατηρούμε όμως ότι το πεζοδρόμιο είναι γεμάτο από μπάζα και ότι υπάρχουν κάγκελα στα παράθυρα.

Τα χοντρά σιδερένια κάγκελα στα παράθυρα και στις πόρτες φαίνονται να βρίσκονται παντού στην Αβάνα. Θα νιώθαμε ίσως τον πειρασμό να τα ερμηνεύσουμε ως μεταφορά της σύγχρονης ζωής στην Κούβα, η οποία κυριαρχείται από την περιοριστική διακυβέρνηση. Το καθεστώς κάνει αισθητή την παρουσία του. Ο Bob φωτογράφισε ένα από τα εμφανέστερα τοπικά γραφεία για την «υπεράσπιση της επανάστασης» [σελ. 45], όμως οι φρουροί είναι προχωρημένης ηλικίας και μοιάζουν απολύτως ακίνδυνοι. Όσο για τα κιγκλιδώματα στο κτίριο, θα μπορούσε κανείς δικαίως να τα αντιπαραβάλει με παρόμοια συστήματα ασφαλείας που χρησιμοποιούνται σε πολλές γειτονιές, και φτωχές και πλούσιες, στη Νέα Υόρκη, όπως και σε κάθε άλλη μεγάλη αμερικανική πόλη. Ο Bob δείχνει πόσο έχουν ενσωματωθεί στο φυσικό τοπίο της Αβάνας, καθώς οι άνθρωποι μέσα από αυτά συζητούν ανέμελα και φιλικά [σελ. 81], ενώ και τα αγόρια παίζουν πάνω

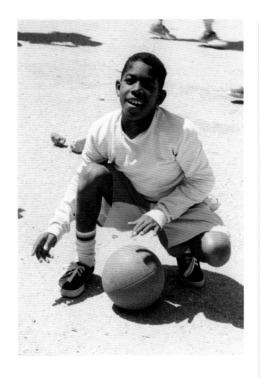

ed, like that of the toy vendor [pp.124-125], they show no signs of unease. We viewers, then, are given the vicarious sense of glimpsing real people in real situations, and we are free to ponder a wealth of hints about their lives and personalities.

This city has long since lost the bright sheen of a tourist venue, and what is left is perhaps more genuine, grittier, and certainly poorer. There is little evidence of new construction, and, as Bob shows, many of the older buildings have sunk into disrepair, with peeling paint and crumbling plaster. Their once grand courtyards too show signs

de las agencias de viaje. Y es que Bob consigue ir más allá. Cuando las personas sonríen a su objetivo lo hacen porque quieren y, además, no siempre sonríen. Incluso cuando se muestran con reservas, como el fabricante de juguetes [pp.124-125], no dan la impresión de estar molestos. Al observar las fotos, no dudamos de estar viendo personas captadas en escenas de la vida cotidiana que nos permiten conocer con cierta precisión determinados aspectos de sus vidas y personalidades.

Esta ciudad hace mucho que perdió aquel esplendor de brillante escenario turístico y lo que queda ahora es quizá más genuino, desintegrado y, desde luego, más pobre. No hay signos visibles de nuevas construcciones y, como nos muestra Bob, muchos de los edificios están muy deteriorados, con pinturas que se caen de las paredes y yeso desmigajado por doquier. Los que una vez fueran espléndidos patios vecinales muestran ahora también notables signos de deterioro. Éstos sirven en la actualidad como escenarios para los pequeños dramas de la vida cotidiana, como vemos en la toma del hombre detenido en la sombra frente al grupo iluminado del fondo [pp.120-121]. No sabemos si son amigos, vecinos o desconocidos, pero lo que sí podemos observar con claridad es un suelo sucio y lleno de escombros y las rejas en cada ventana.

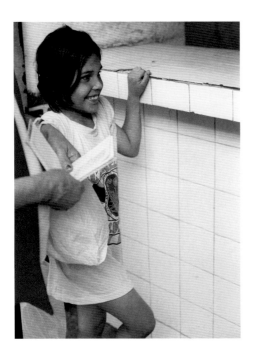

τους γελώντας και χαιρετώντας το φωτο-
γράφο [σελ. 82]. Τα κιγκλιδώματα δεν
αποτελούν τόσο σύμβολο της πολιτικής
καταπίεσης, όσο υπενθυμίζουν ότι η ζωή
στην πόλη, ανεξαρτήτως τόπου, απαιτεί
κάποια συγκεκριμένα μέτρα προφύλαξης.

Η Αβάνα του Bob McCabe δεν είναι,
βέβαια, η Αβάνα του Έρνεστ Χέμινγουεϋ ή
της Άβα Γκάρντνερ ή του Γκράχαμ Γκριν.
Πώς θα μπορούσε εξάλλου; Και όμως,
ο λάγνος χαρακτήρας της δεν έχει χαθεί
εντελώς. «Οι τρεις Χάριτες» [σελ. 119]
μοιάζουν έτοιμες για κάθε είδους περιπέ-
τεια, ενώ η γυναίκα στο κέντρο –που εκτο-
ξεύει ένα σύννεφο καπνού από τσιγάρο–

of decay. They continue to be stage-sets for
the little dramas of everyday life, as when a
solitary man pauses in the shadows in the
foreground before approaching a group in
the sunlit far corner [pp.120-121]. Whether
they are friends, neighbors, or strangers, we
cannot know, but we do notice that the
pavement is littered with debris and that
there are bars over the windows.

Thick iron bars on windows and doors
seem to be everywhere in Havana. It might
be tempting to interpret them as a
metaphor for contemporary Cuban life,
which is dominated by stringent govern-
ment regulation. The regime does make its
presence felt. Bob photographed one of the
local storefront offices for the "defense of
the revolution" [p.45], but its custodians
are elderly and look utterly unthreatening.
As for the grates on the buildings, one
could justly counter that similar security
devices are used in many neighborhoods,
both poor and prosperous, in New York or
any other large American city. Bob shows
how much they have become part of Ha-
vana's natural landscape, for people hold
casual, friendly conversations through
them [p.81], and boys play on them while
laughing and waving at the photographer
[p.82]. The barriers are less symbols of po-
litical oppression than reminders that ur-
ban life, no matter where, demands a cer-
tain measure of wariness.

Las gruesas barras de hierro en puertas
y ventanas parecen estar presentes a lo lar-
go de toda la ciudad. Podría incluso pen-
sarse que son una representación metafóri-
ca de la actual situación de Cuba y sus
severas regulaciones políticas. El Régimen
hace notar su presencia. Bob fotografió
uno de los Comités para la Defensa de la
Revolución [p.45], aunque la pareja de an-
cianos que parece custodiarla tiene apa-
riencia totalmente inofensiva. Con respec-
to a las rejas de los edificios bien es cierto
que no son muy distintas de las que se uti-
lizan en mucho barrios de Nueva York o de
cualquier otra gran ciudad de Estados Uni-
dos, ya sean pobres o acomodados. Con las
fotos de Bob nos damos cuenta cómo éstas
han llegado a formar parte del paisaje na-
tural de La Habana. Así, vemos a los ami-
gos hablando a través de ellas [p.81] o a los
niños que se agarran a ellas con naturali-
dad mientras ríen y saludan al fotógrafo
[p.82]. Las barreras no son tanto símbolos
de la opresión política como un recordato-
rio de que la vida en las ciudades, en cual-
quier parte, requiere tomar una serie de
precauciones.

La Habana que Bob McCabe refleja en
sus fotos no es, por supuesto, La Habana de
Ernest Hemingway, Ava Gardner, o Graham
Greene; ¿cómo iba a serlo? Sin embargo, su
desenfadada personalidad no ha desapareci-
do. «Las Tres Gracias» [p.119] parecen estar

έχει μια έκφραση που καταφέρνει να είναι ταυτόχρονα μια ήρεμη αποτίμηση, μια πρόκληση και μια πρόσκληση. Σε πείσμα της σημερινής οικονομικής λιτότητας, τα μπαρ της πόλης μοιάζουν να ανθούν, καθώς οι πελάτες τηρούν με προσήλωση τις παλιές παραδόσεις του ποτού και του φλερτ [σελ. 136].

Όπως λέει στην εισαγωγή ο Bob McCabe, έμεινε μόνο τέσσερις μέρες στην Αβάνα, και αυτό το σύντομο της επίσκεψής του ίσως τον βοήθησε να εντείνει την προσοχή του. Λέει επίσης ότι εστίασε στους ανθρώπους. Δημιούργησε μια εξαιρετικά ποικιλόχρωμη συλλογή εικόνων, που προκαλεί πλούτο διαφορετικών εντυπώσεων. Αυτό που αποτελεί το συνδετικό τους κρίκο δεν είναι ένας συναισθηματισμός του τύπου «είμαστε όλοι μια οικογένεια», αλλά μια ξεκάθαρη, ουμανιστική εκτίμηση κάθε ατομικής ζωής μέσα σε μια πόλη με πολλά πρόσωπα.

Andrew Szegedy-Maszak

Bob McCabe's Havana is not, of course, the Havana of Ernest Hemingway or Ava Gardner or Graham Greene. How could it be? Still, its rakish personality has not vanished entirely. "The Three Graces" [p.119] seem ready for any adventure, and the woman in the center – jetting a plume of cigarette smoke – wears an expression that manages to be simultaneously a cool appraisal, a challenge, and an invitation. Notwithstanding today's economic austerity, the city's bars seem to be thriving, and their customers intently play out the age-old rituals of drinking and flirting [p.136].

As he says in his introduction, Bob McCabe was in Havana for only four days, and the very brevity of his visit may have helped to sharpen his attention. He also says that his focus was on the people. He produced a wonderfully variegated set of images that give rise to a rich medley of impressions. Underlying them all is no "family of man" sentimentality, but a clear-eyed and humane appreciation of individual lives within a multifaceted city.

Andrew Szegedy-Maszak

dispuestas para cualquier aventura y la mujer del centro – envuelta en una bocanada de humo – tiene una expresión que consigue reflejar, simultáneamente, una cierta simpatía hacia el fotógrafo, un reto y una invitación. A pesar de la difícil situación económica actual, los bares de la ciudad parecen funcionar estupendamente y sus clientes beben y ligan desenfadadamente en ellos. [p.136].

Como él mismo dice en su introducción, Bob McCabe estuvo en La Habana únicamente cuatro días y precisamente la brevedad de su visita puede que agudizase su sensibilidad. Bob ha recogido un maravilloso y heterogéneo conjunto de imágenes que, como él mismo dice también, se centran en las personas. Detrás de ellas no encontramos el sentimentalismo de «todos somos una familia», sino una clara y honesta visión humana de vidas concretas en una ciudad polifacética.

Andrew Szegedy-Maszak

Τα λόγια της Άβα Γκάρντνερ είναι από το βιβλίο *On Becoming Cuban* (Ecco Press, NY: 1999) του Louis A. Perez, Jr.

Ο Andrew Szegedy-Maszak είναι καθηγητής Ελληνικών στο Wesleyan University. Είχε την ευθύνη της οργάνωσης της έκθεσης φωτογραφίας του 19ου αιώνα, με τίτλο *Antiquity and Photography: Early Views of Ancient Mediterranean Sites*, που εγκαινίασε την επαναλειτουργία του Μουσείου Getty, και είναι ένας από τους συγγραφείς του ομότιτλου βιβλίου.

The Ava Gardner quotation is from Louis A. Perez, Jr., *On Becoming Cuban* (Ecco Press, NY: 1999)

Andrew Szegedy-Maszak is professor of classical studies at Wesleyan University. He was a guest curator of the 2006 inaugural exhibition at the Getty Villa *Antiquity and Photography: Early Views of Ancient Mediterranean Sites*, and is co-author of the book of the same title.

La cita de Ava Gardner es de Louis A. Pérez, Jr., *On Becoming Cuban* (Ecco Press, NY: 1999)

Andrew Szegedy-Maszak es profesor de estudios clásicos en la Universidad de Wesleyan. Fue el encargado de la organización de la exhibición de fotografías del siglo XIX, titulada *Antiquity and Photography: Early Views of Ancient Mediterranean Sites*, que inauguró la nueva apertura del Museo Getty y es uno de los autores del libro con el mismo título.

Εμπρός στη μάχη, άνδρες του Bayamo,
Γιατί η πατρίδα σάς κοιτά με περηφάνια.
Δε φοβάστε τον ένδοξο θάνατο,
Γιατί ο θάνατος για την πατρίδα είναι ζωή.

Να ζει κανείς αλυσοδεμένος
Είναι μια ζωή ατίμωσης και ντροπής.
Ακούστε το κάλεσμα της σάλπιγγας,
Γρήγορα, γενναίοι, στη μάχη!

Ο Εθνικός Ύμνος της Κούβας

Hasten to battle, men of Bayamo,
For the homeland looks proudly to you.
You do not fear a glorious death,
Because to die for the country is to live.

To live in chains
Is to live in dishonour and ignominy.
Hear the clarion call,
Hasten, brave ones, to battle!

The Cuban National Anthem

¡Al combate, corred, bayameses,
que la patria os contempla orgullosa;
no temáis una muerte gloriosa,
que morir por la patria es vivir!

En cadenas vivir, es vivir
en afrenta y oprobio sumido;
del clarín escuchad el sonido,
¡A las armas, valientes, corred!

Himno Nacional de Cuba

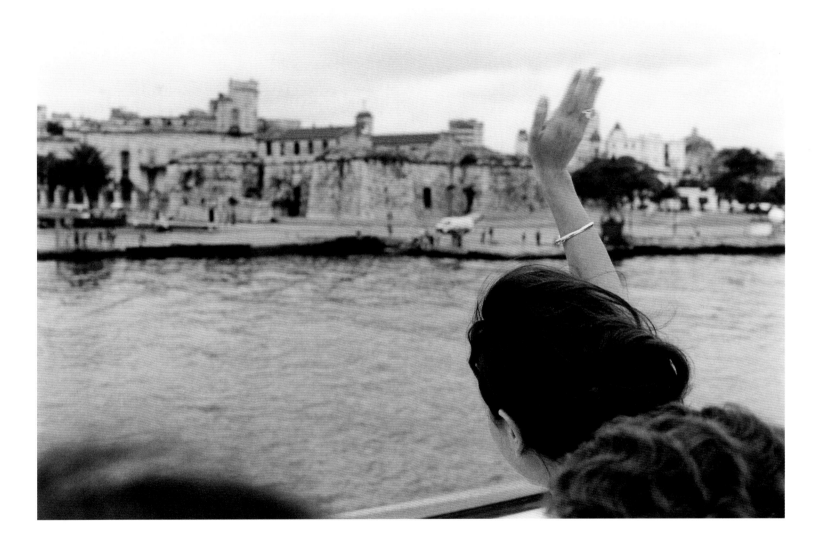

Φτάνοντας στην Παλιά Αβάνα
Arrival in Old Havana
Llegada a La Habana Vieja

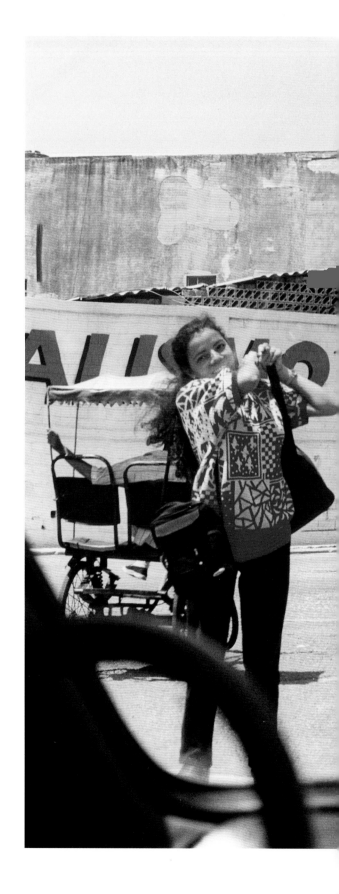

«Εδώ δε θέλουμε αφέντες»
"Here, we don't want masters"
«Aquí no queremos amos»

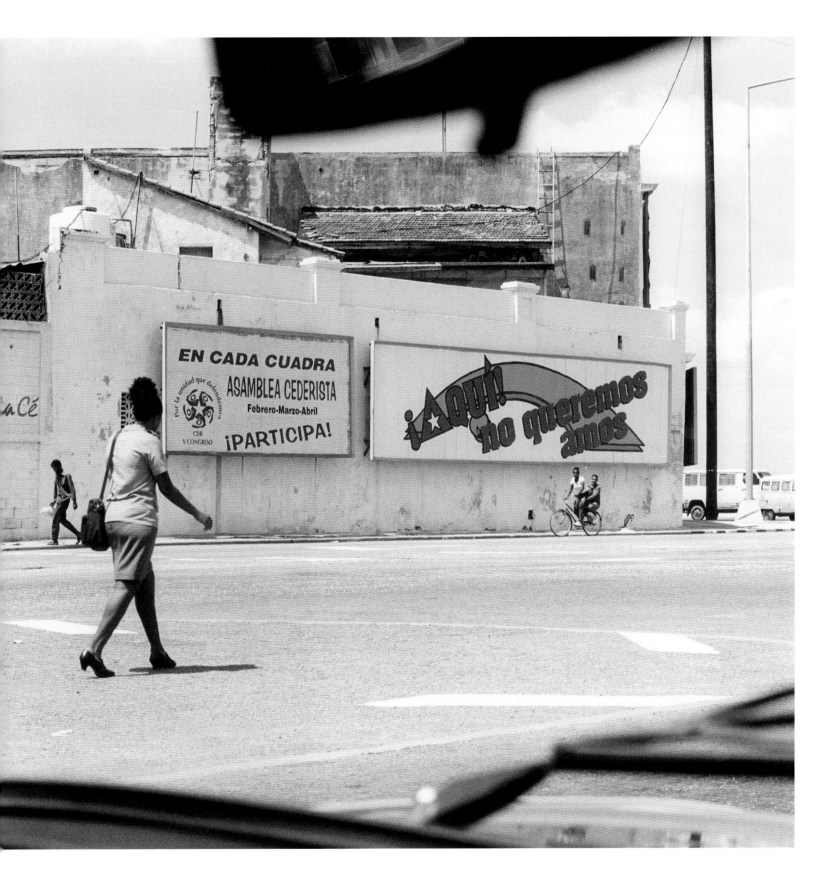

Το «Templete» της Παλιάς Αβάνας
The "Templete" of Old Havana
Templete de La Habana Vieja

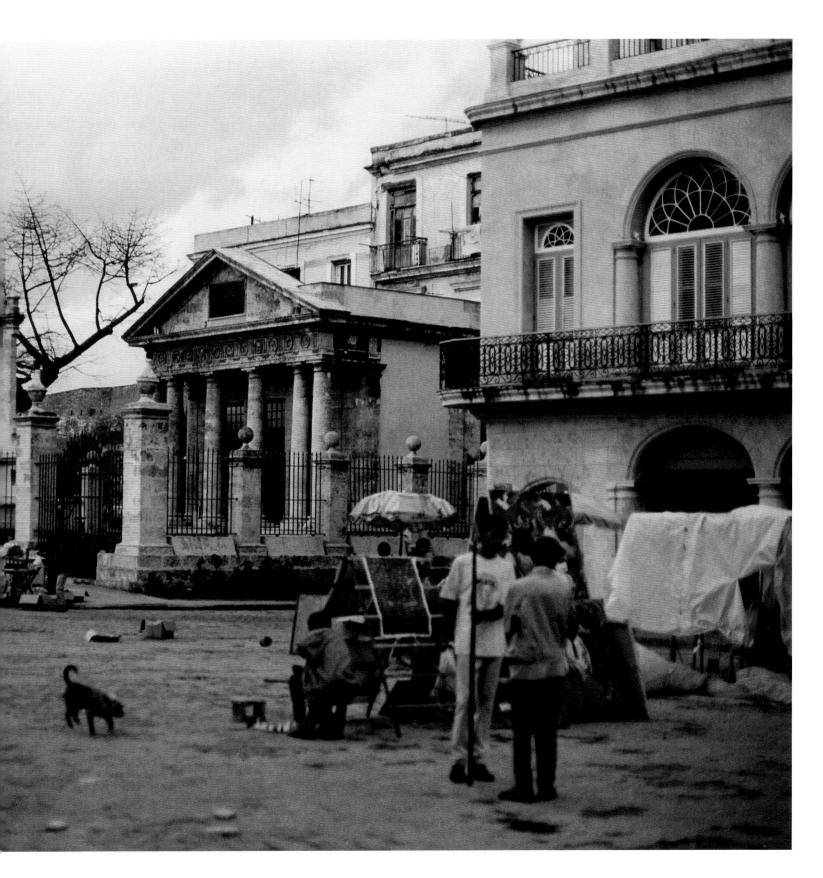

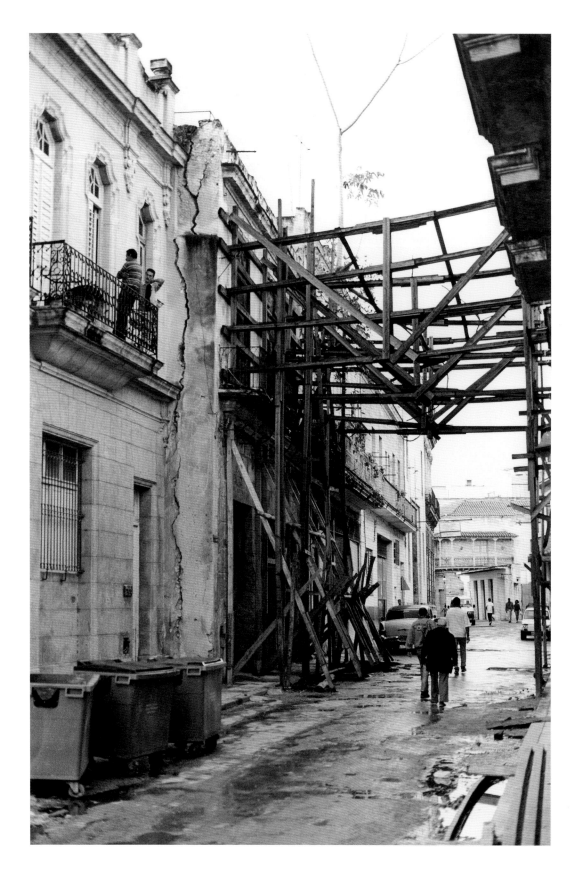

Ταλαιπωρημένη πρόσοψη
A tired facade
Fachada apuntalada

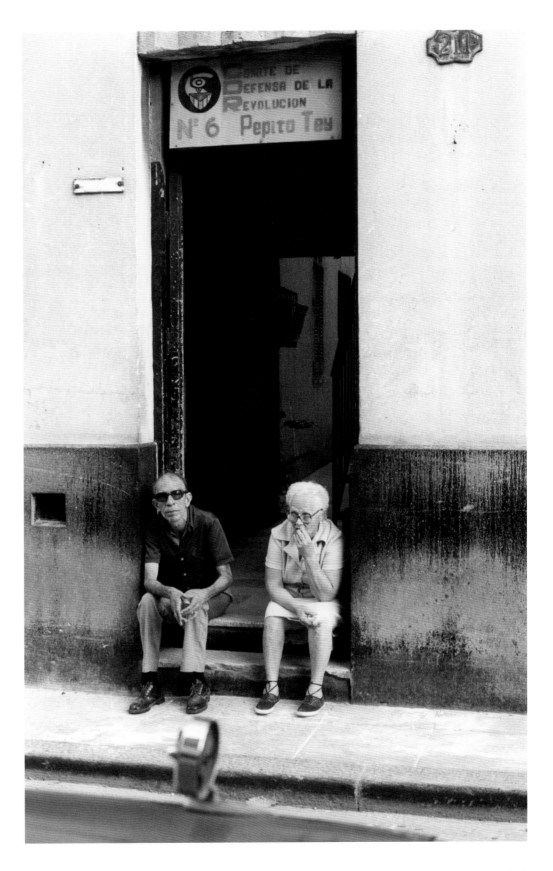

*Η «Επιτροπή Υπεράσπισης
της Επανάστασης»*

**The "Committee for the Defense
of the Revolution"**
*«Comité de Defensa
de la Revolución»*

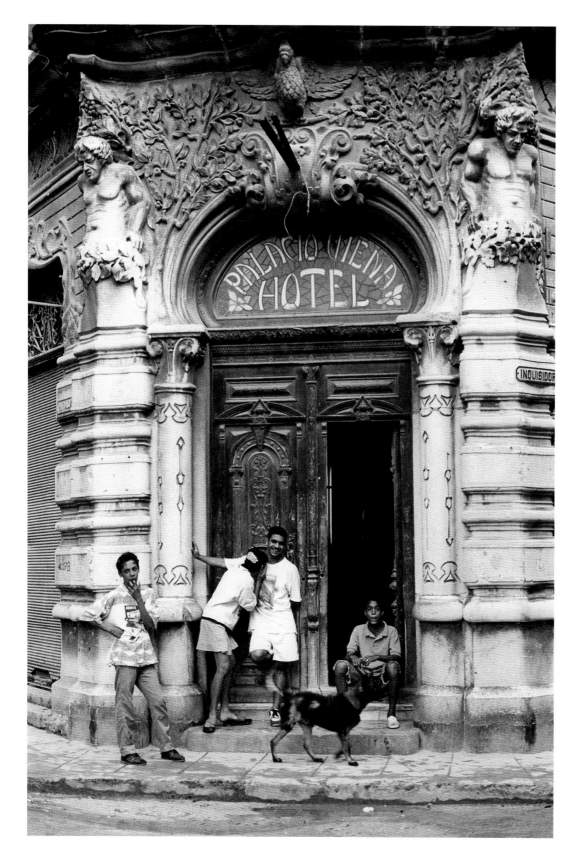

Palacio Viena Hotel
Hanging out at the Palacio Viena Hotel
Palacio Viena Hotel

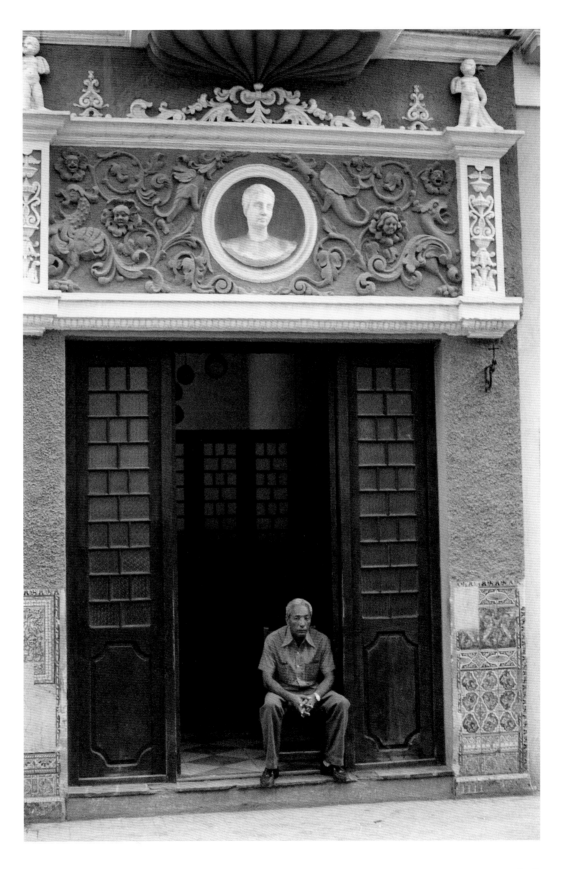

Κόκκινο μπλουζάκι, κόκκινη πόρτα
Red shirt, red door
Camisa roja, puerta roja

Τα χρώματα της Παλιάς Αβάνας

The colors of Old Havana

Colores de La Habana Vieja

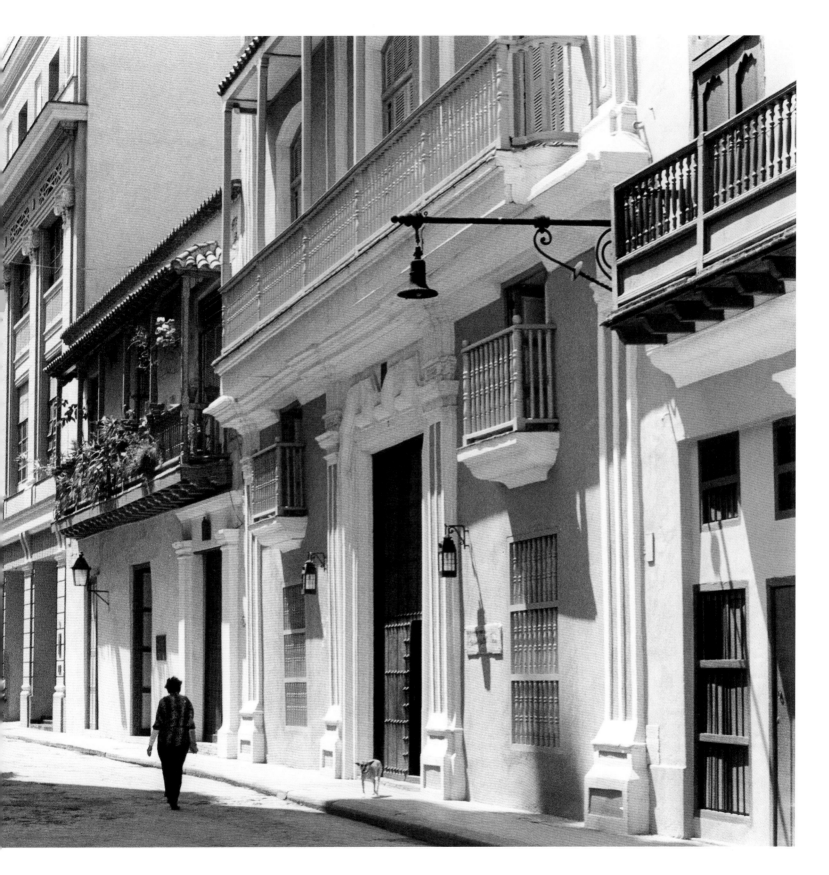

Συστοιχία από αψίδες και άμαξα
Colonnade and carriage
Columnata y carro

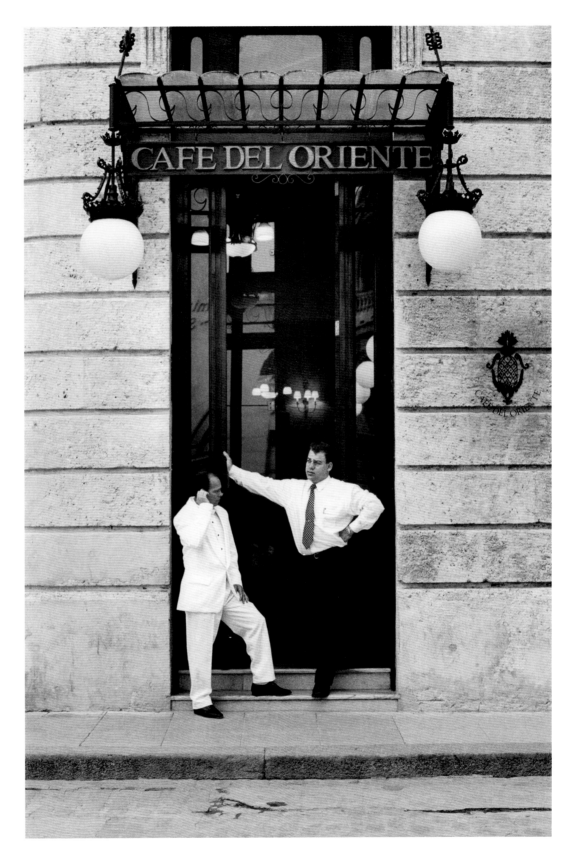

Έξω από το *Café del Oriente*

At the *Café del Oriente*

En la puerta del Café del Oriente

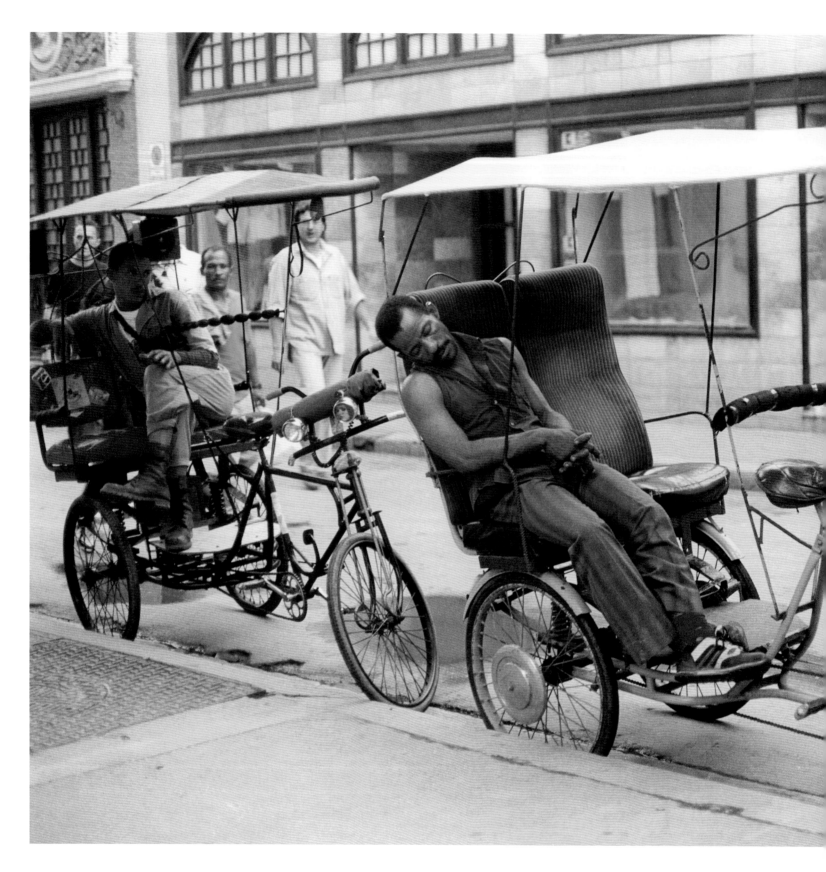

Μεσημεριανός ύπνος
Siesta time
Siesta

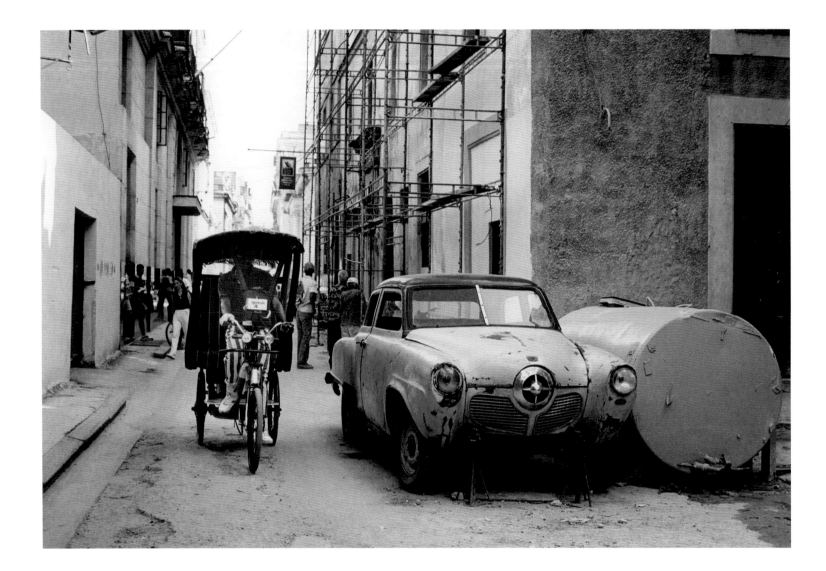

Ποδήλατο-ταξί και Studebaker της δεκαετίας του '50

A pedicab and a 1950 Studebaker Starlight Coupe

Bicitaxi y Studebaker Starlight Coupe de 1950

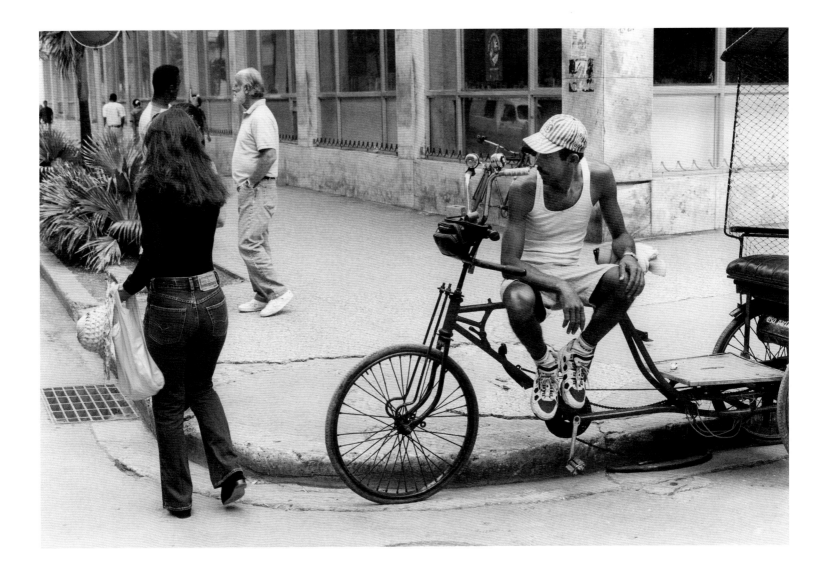

Λάγνο βλέμμα στην Αβάνα

Havana ogle

Miradas de La Habana

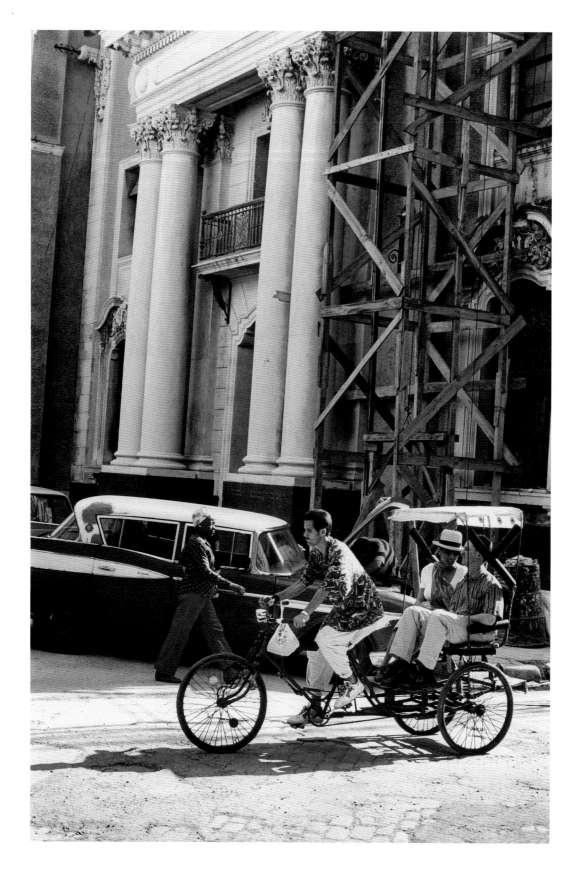

Ποδήλατο-ταξί με επιβάτες
Pedicab with clients
Bicitaxi con clientes

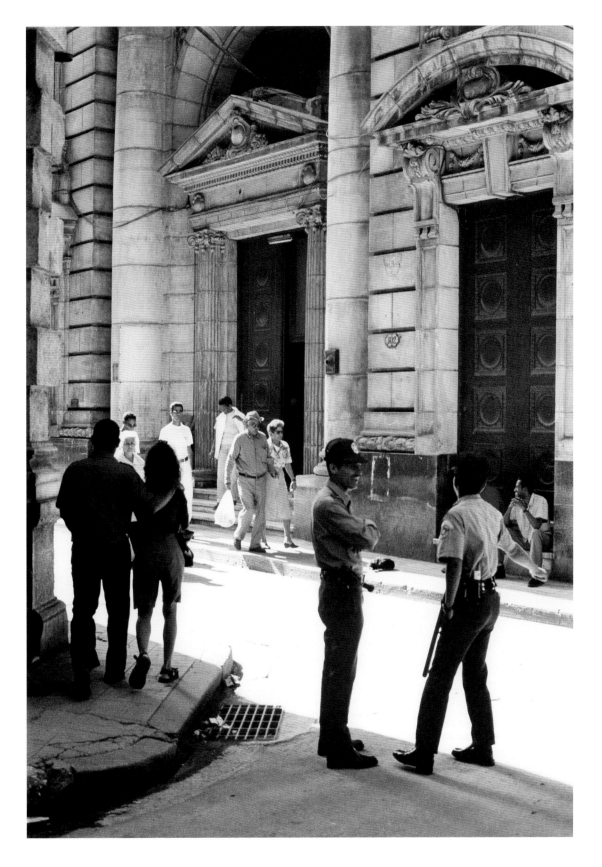

Σκηνή δρόμου
In the street
En la calle

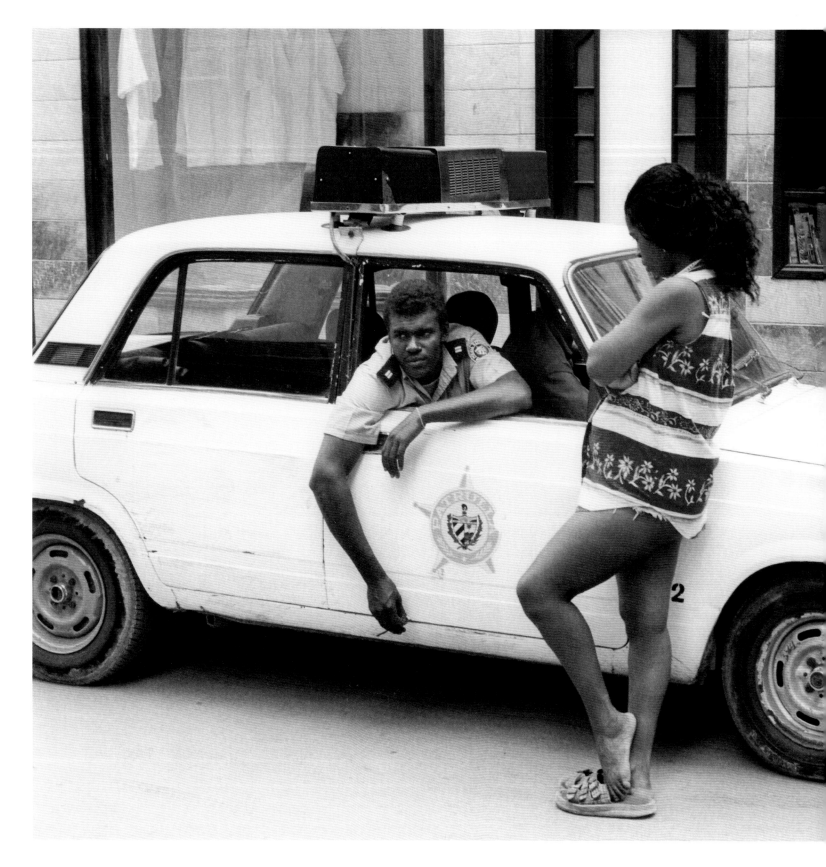

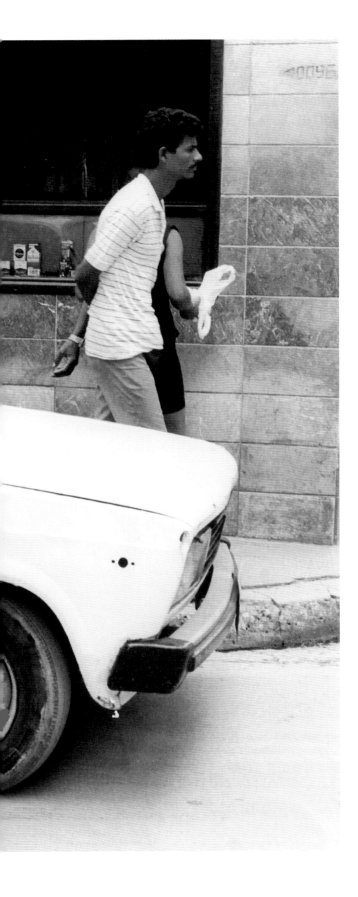

Σε περιπολία
Making the rounds
De patrulla

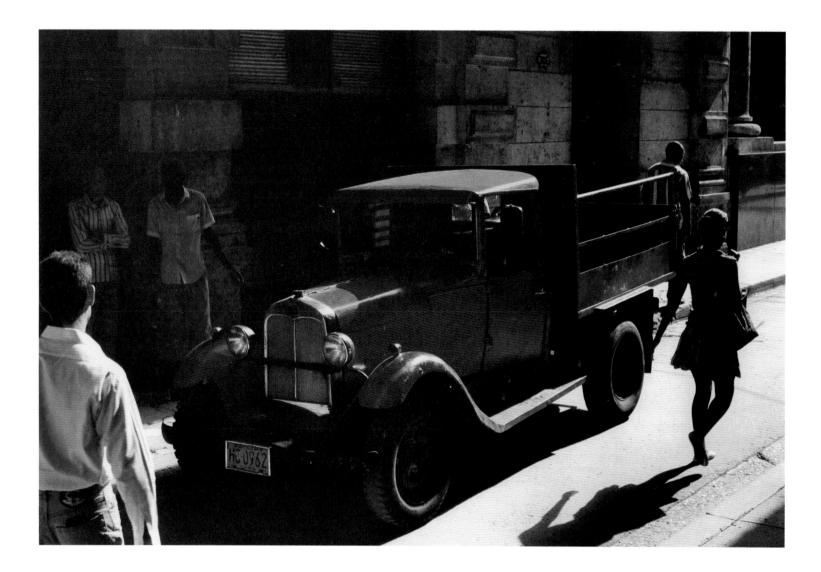

Το παλιό κόκκινο φορτηγό
The old red truck
Viejo camión rojo

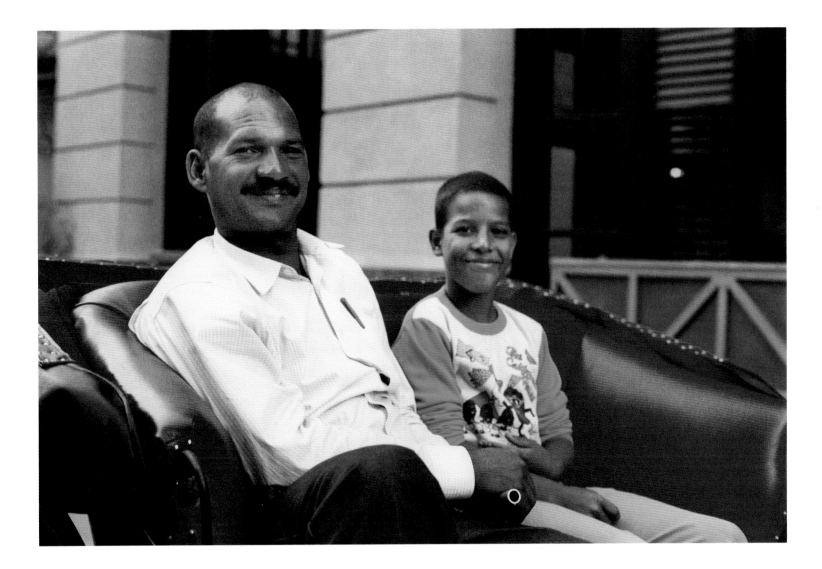

Ο αμαξάς κι ο γιος του
The buggy driver and his son
El calesero y su hijo

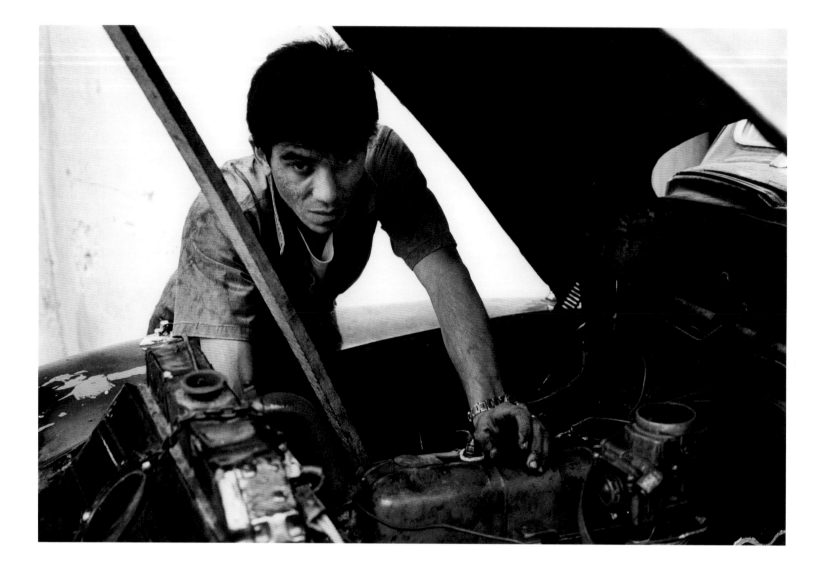

Συνεργείο στο δρόμο
Curbside engine repair
Reparación en la calle

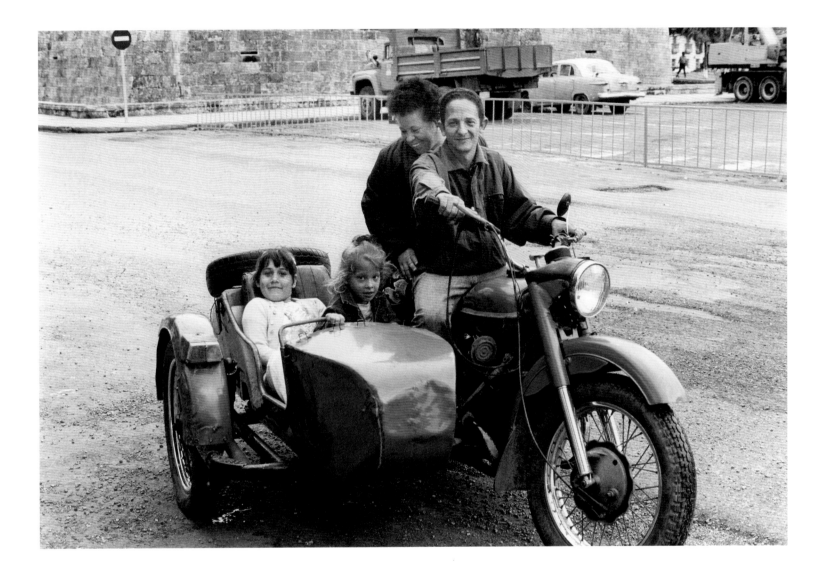

Τα παιδιά της καρότσας
The sidecar kids
Niños en sidecar

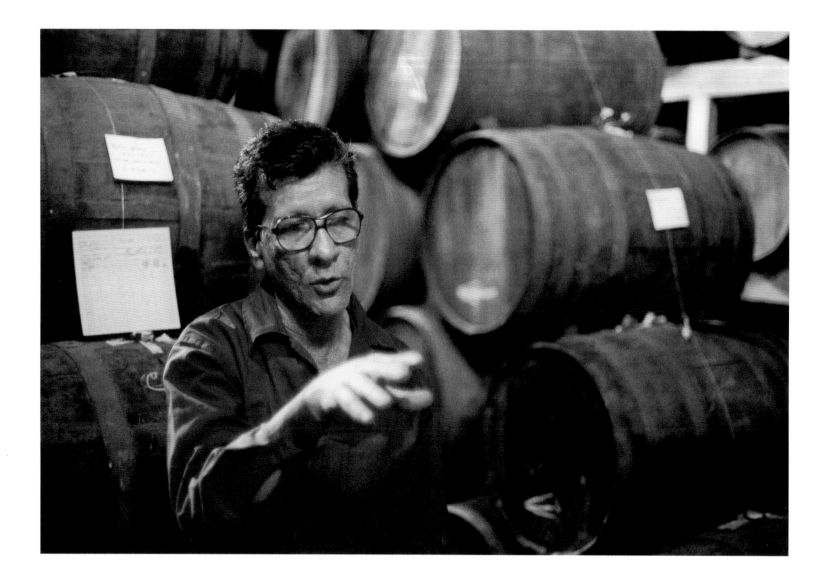

Φτιάχνοντας ρούμι
The rum factory
Fábrica de ron

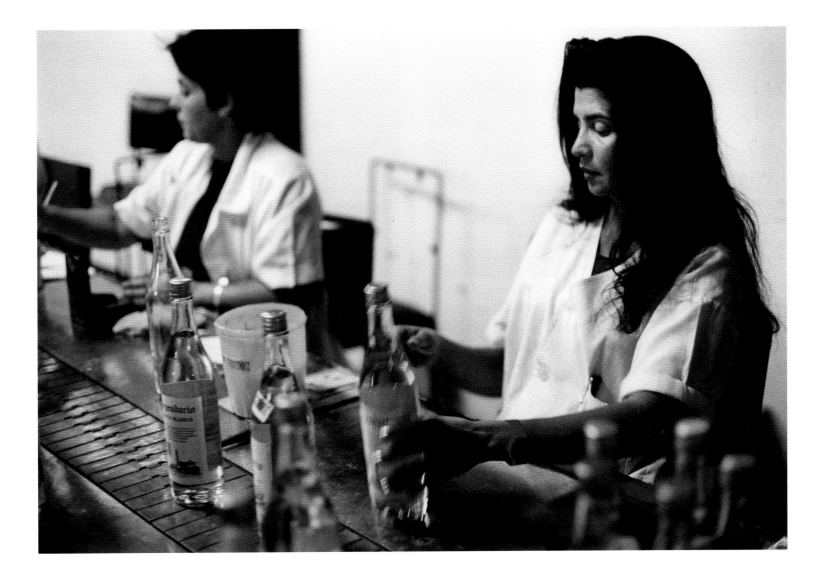

Τοποθετώντας ετικέτες σε μπουκάλια ρούμι

The rum bottle labelers

Etiquetadoras de botellas de ron

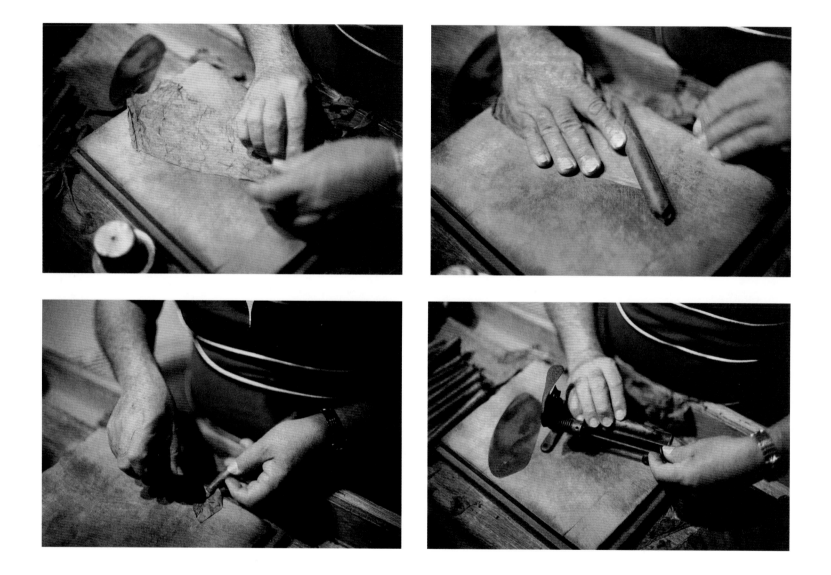

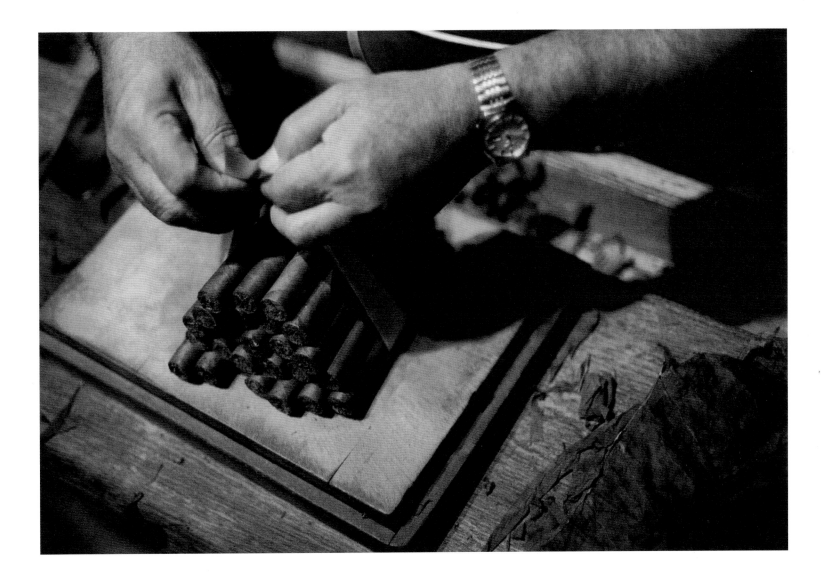

Φτιάχνοντας πούρα
Cigar making
Haciendo puros

Κρατικό κατάστημα πούρων
A government cigar shop
Estanco estatal de puros

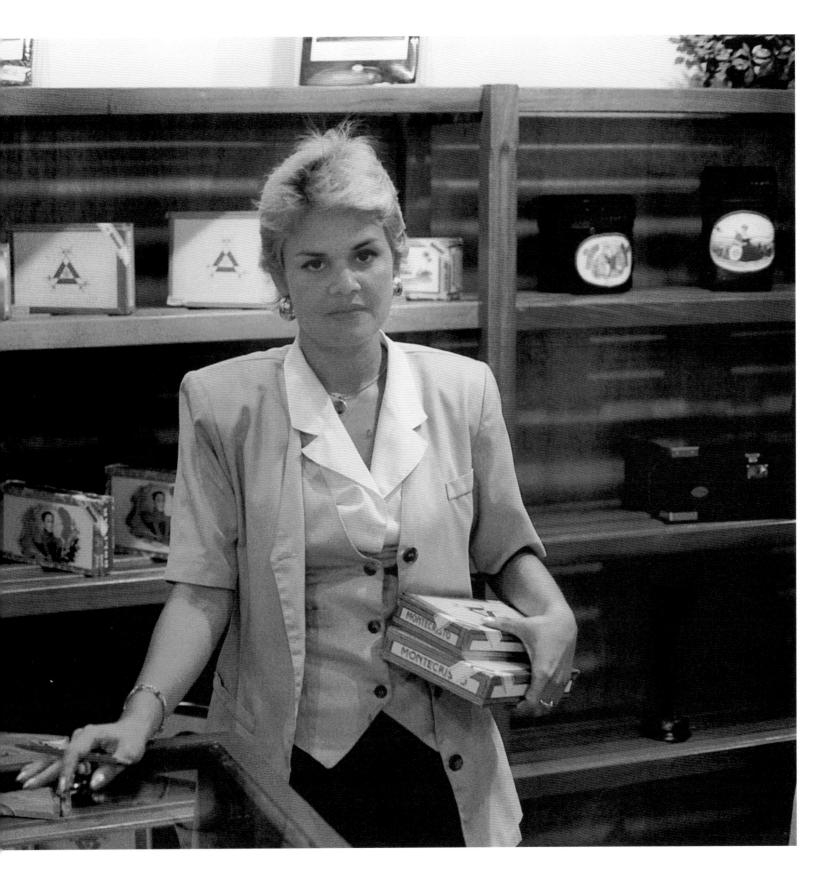

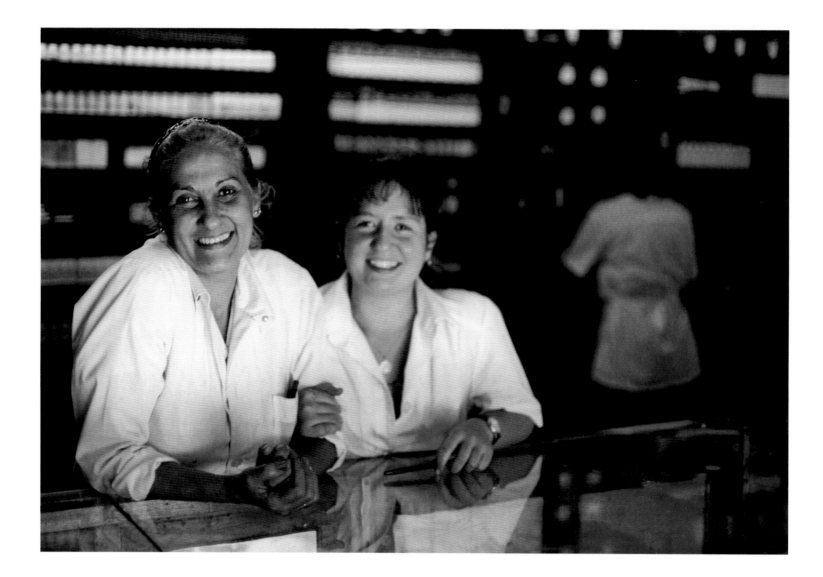

Οι φαρμακοποιοί
The pharmacists
Farmacéuticas

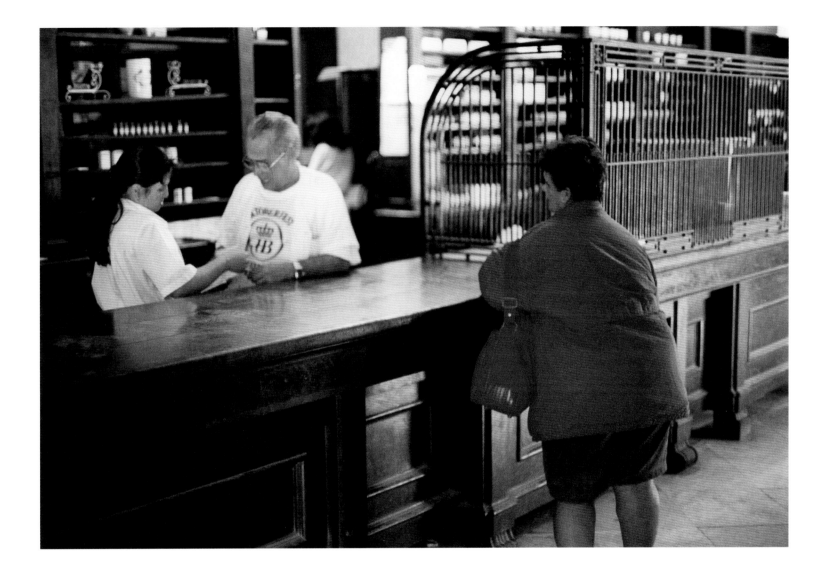

Γυναίκα στα κόκκινα, σε φαρμακείο

Lady in red at the pharmacy

Mujer de rojo en la farmacia

Αναφορά στον Edward Hopper
Homage to Edward Hopper
Referencia a Edward Hopper

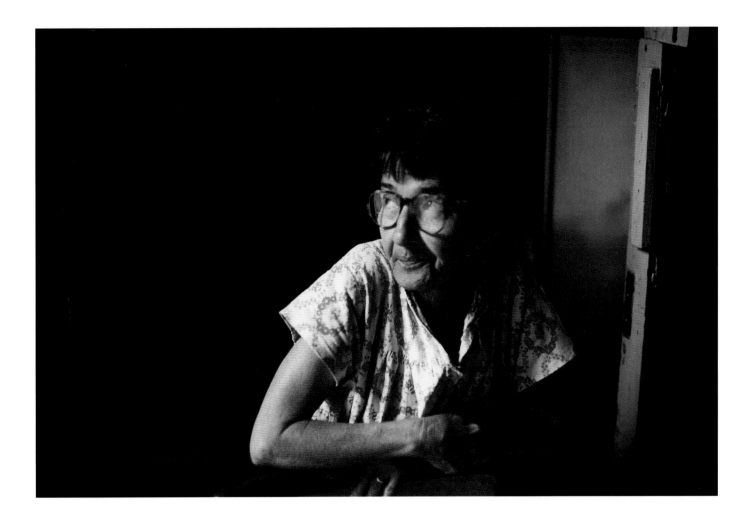

Η γυναίκα με τα μεγάλα γυαλιά
The lady with large glasses
Mujer con gafas grandes

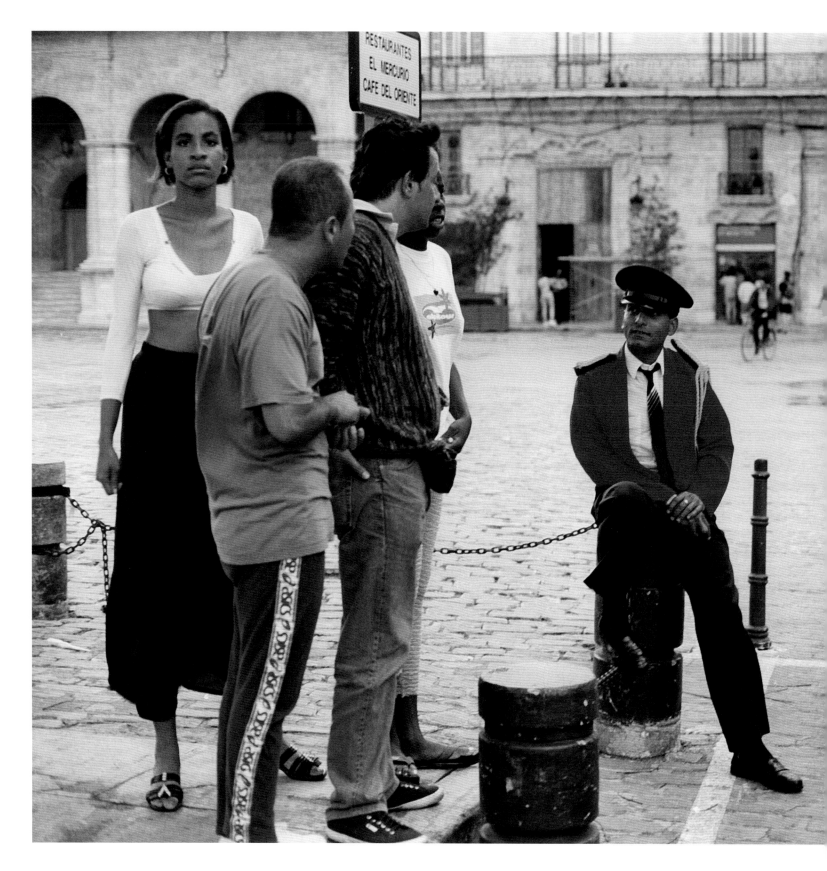

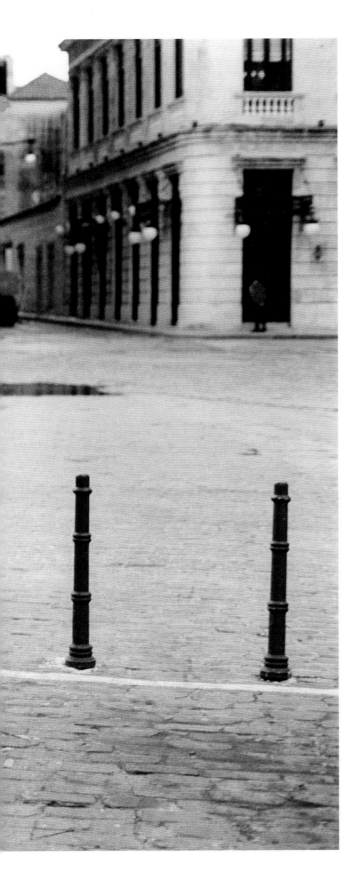

Φρουρός στα κόκκινα
Guard in red
Guardia de rojo

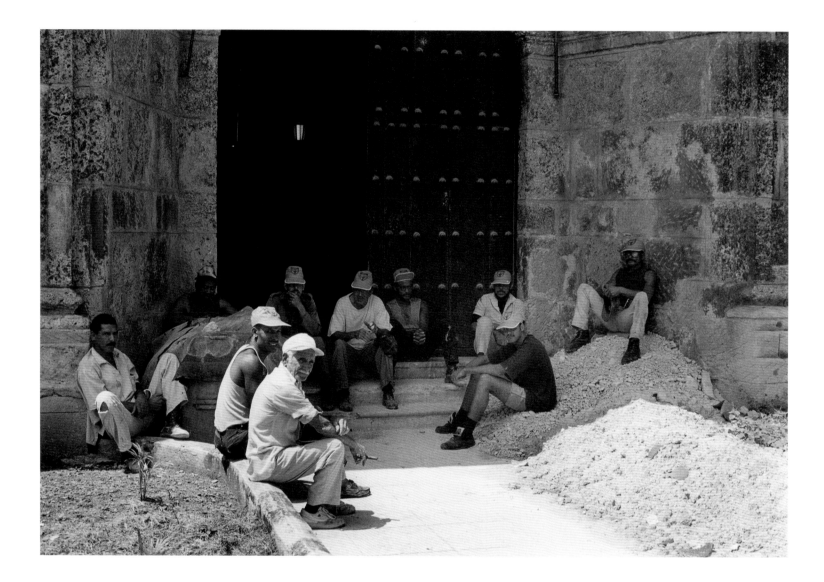

Οικοδόμοι σε ώρα διαλείμματος
Workers on break at a restoration site
Descanso de los albañiles

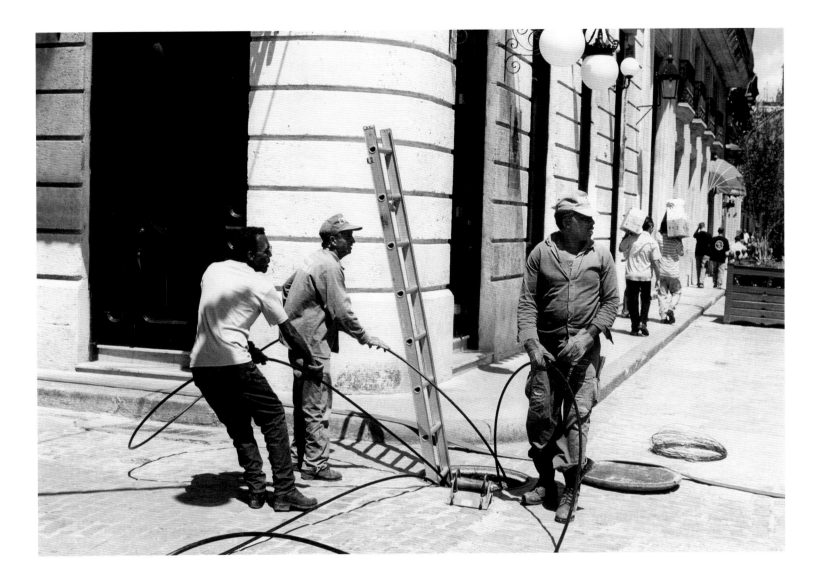

Οι εργάτες των καλωδίων

The cable pullers

Trabajo con cables

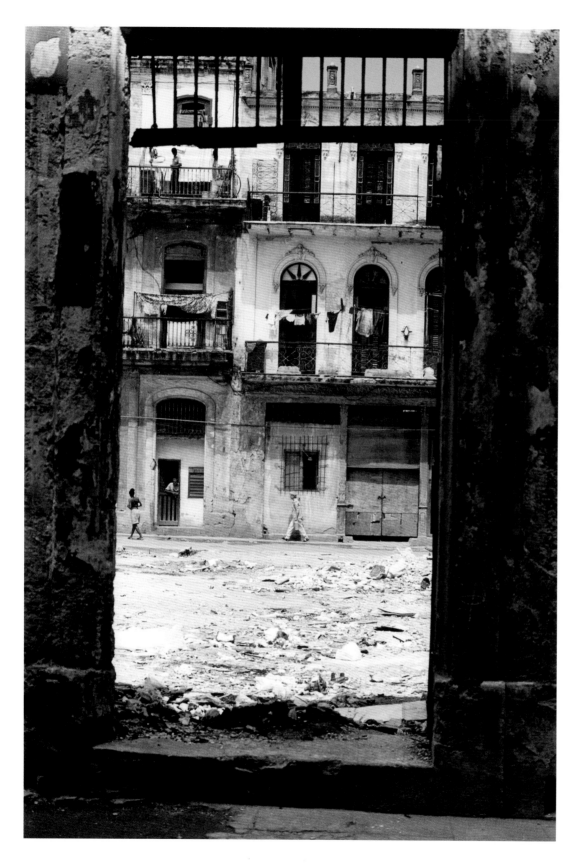

Η πίσω αυλή
The backyard
Patio trasero

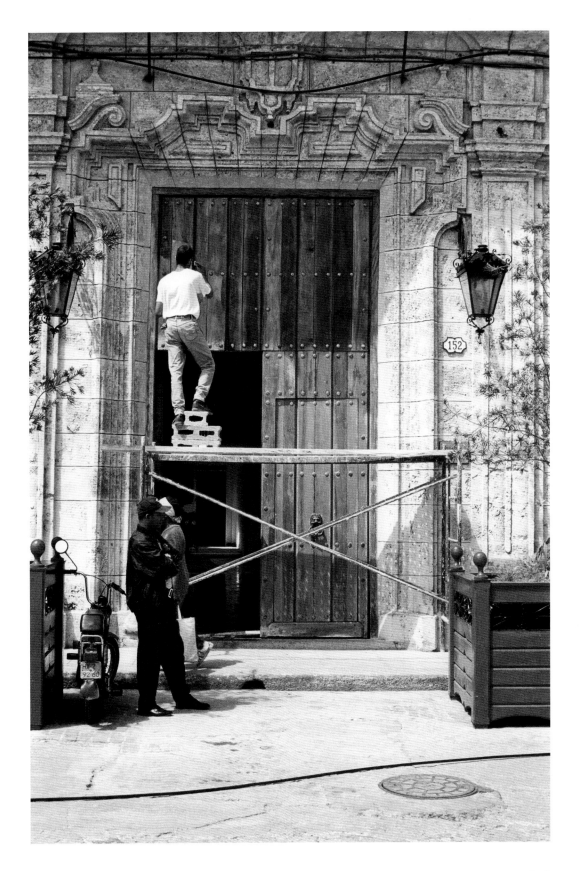

Η μεγάλη ξύλινη πόρτα

The great wooden door

Gran puerta de madera

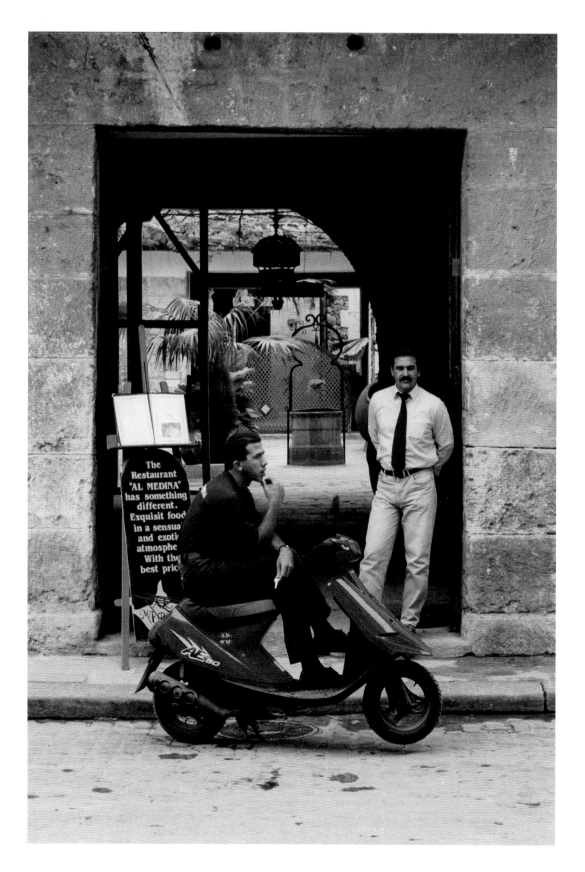

Το κόκκινο σκούτερ
The red scooter
Moto roja

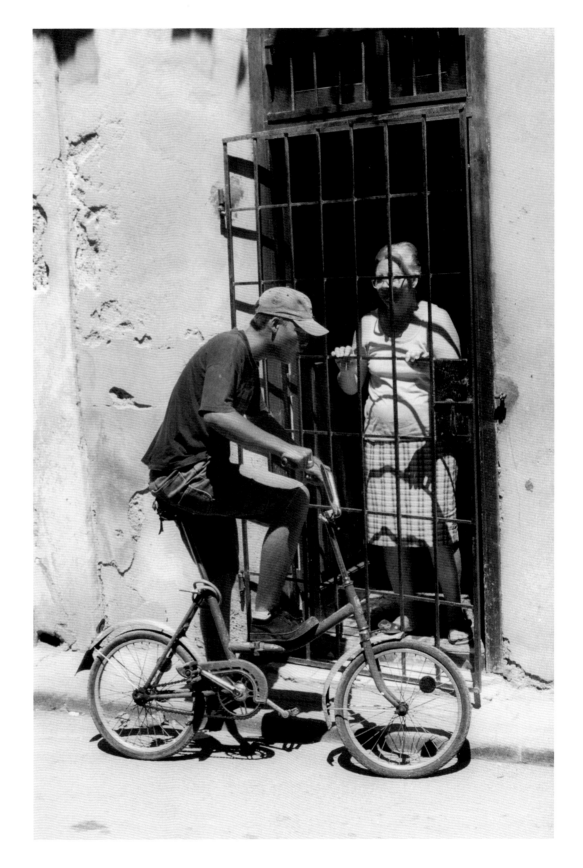

Μια καλημέρα
Touching base
Saludo matutino

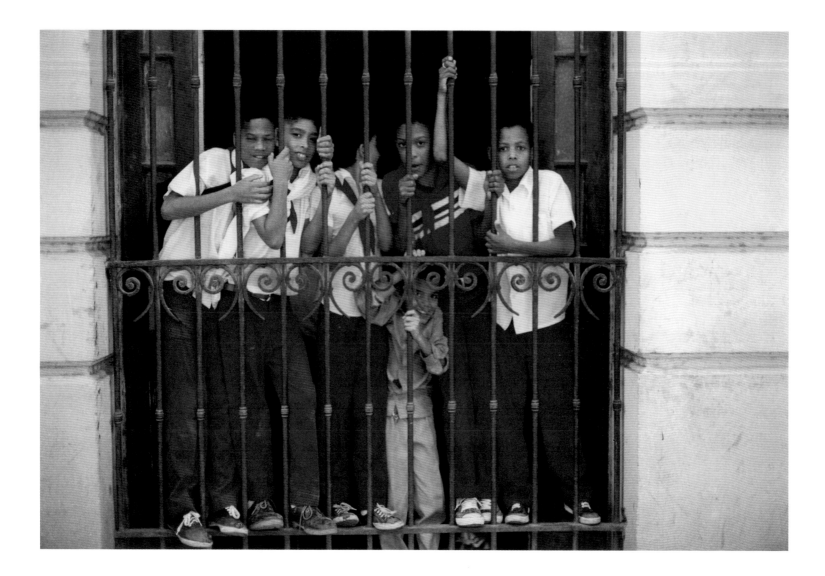

Αγόρια σκαρφαλωμένα στα κάγκελα

The boys on the bars

Chicos subidos a la verja

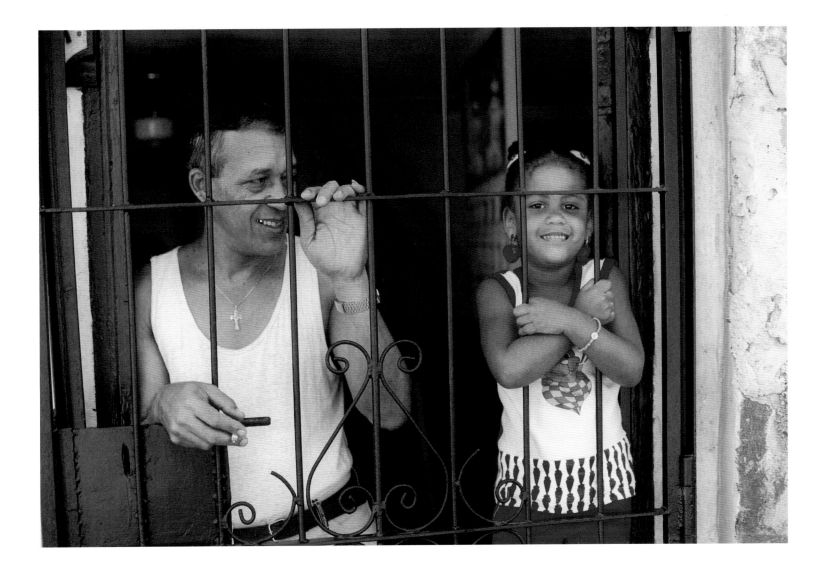

Στην εξώπορτα
At the front door
En la puerta de entrada

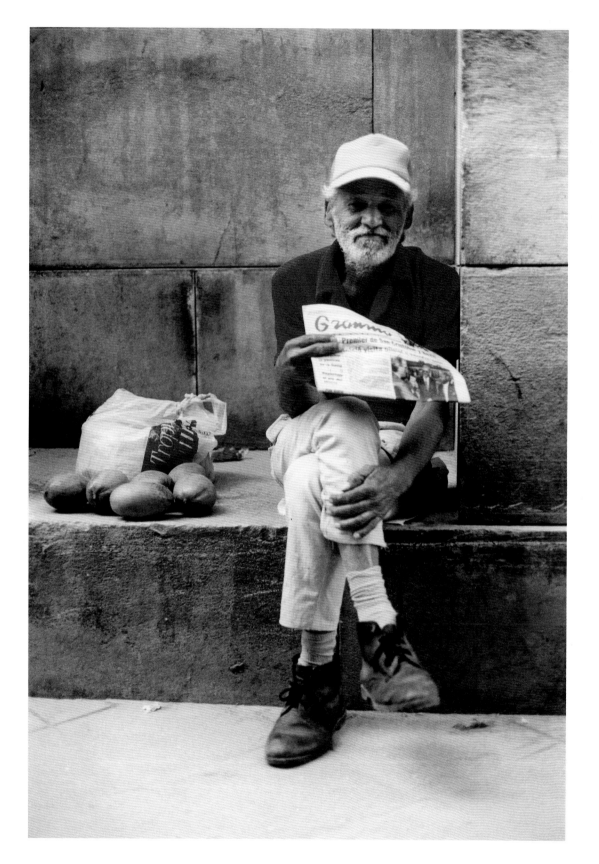

Πουλώντας την Granma,
την εφημερίδα του Κόμματος

A distributor of Granma,
the Party newspaper

Vendedor de Granma, periódico
del Partido Comunista de Cuba

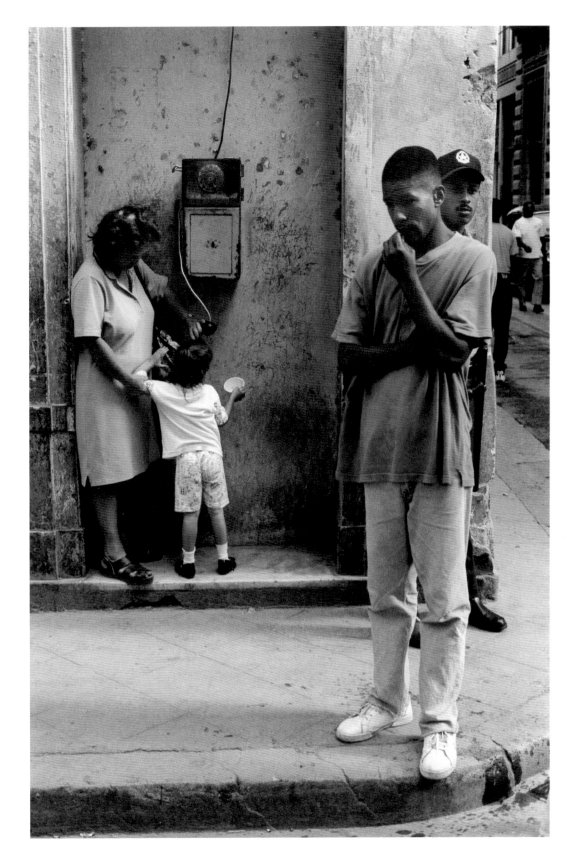

Σπουδή στο πράσινο
Study in Green
Estudio en verde

Άντρας και άγαλμα
The man. The bronze
Hombre y estatua

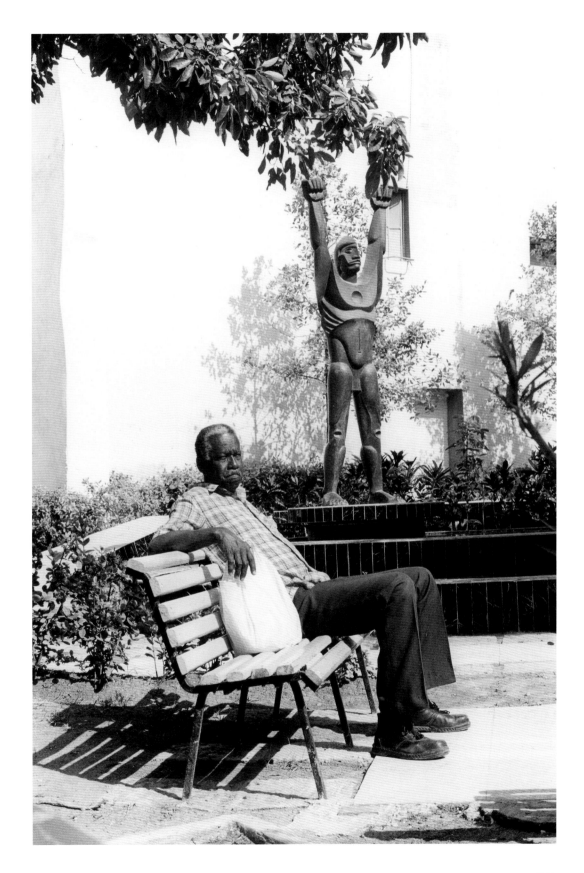

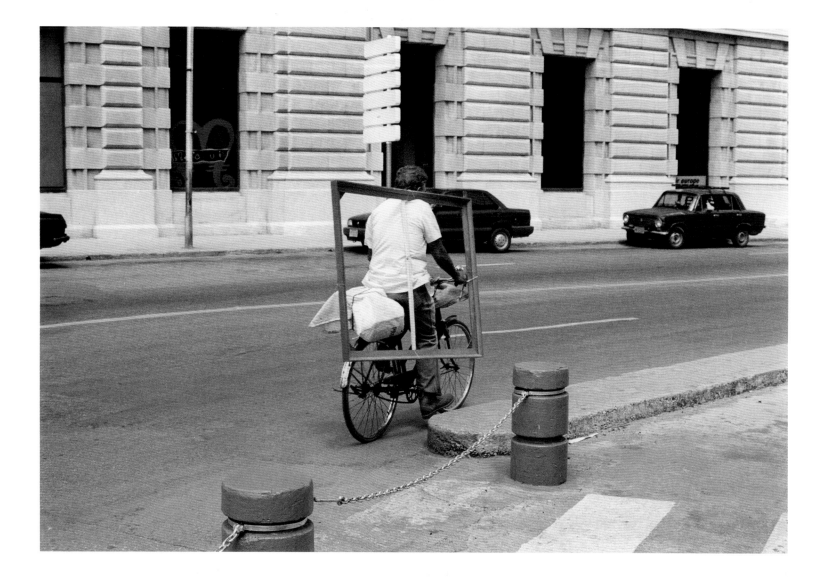

Κάδρο σε κίνηση
A frame on the move
Marco en movimiento

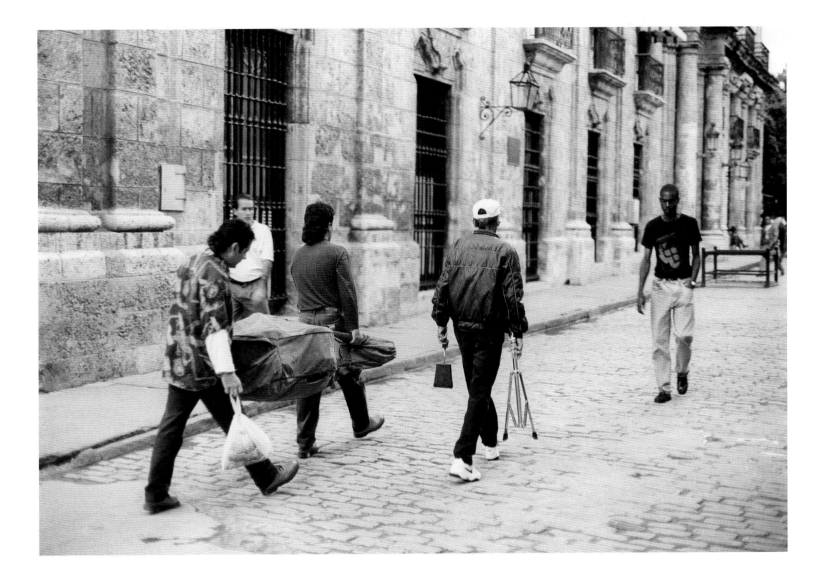

Μουσικοί στο δρόμο

Musicians on the move

Músicos en la calle

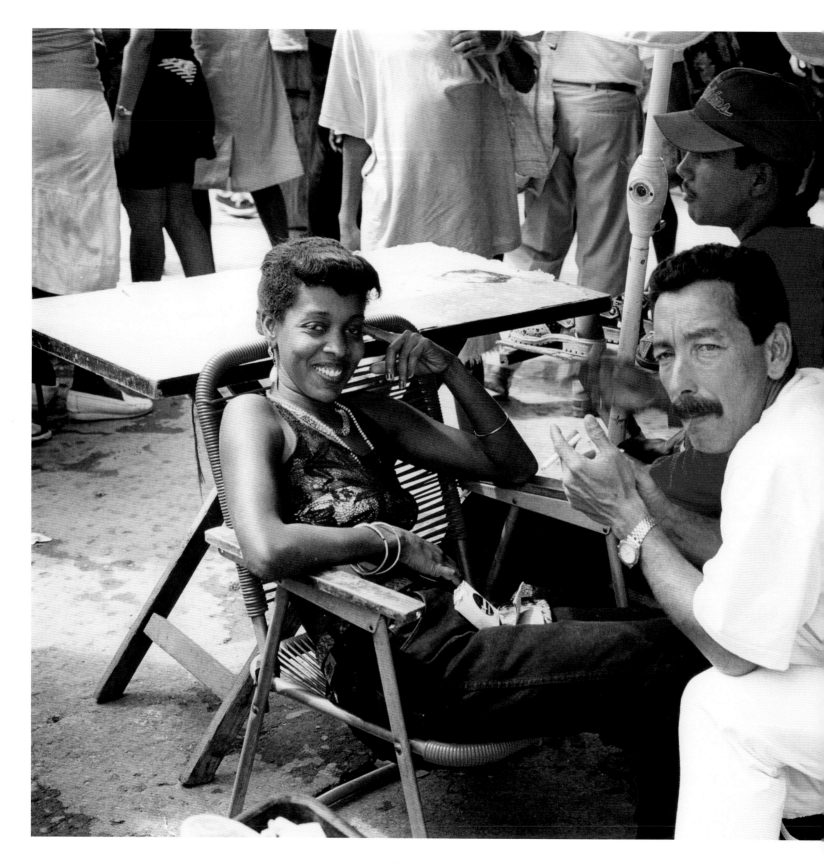

Ζευγάρι στο παζάρι
A couple at the street bazaar
Pareja en el mercado

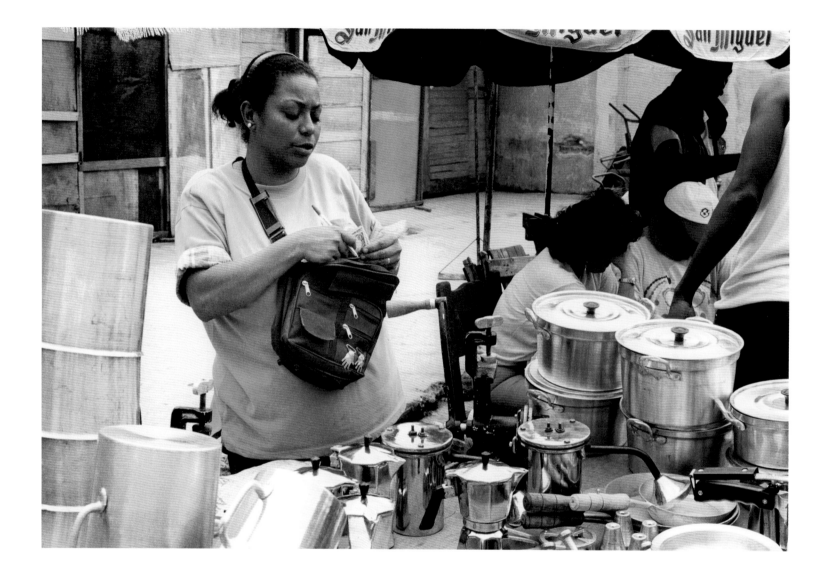

Πουλώντας κατσαρολικά
The pot vendor
Vendedora de cacerolas

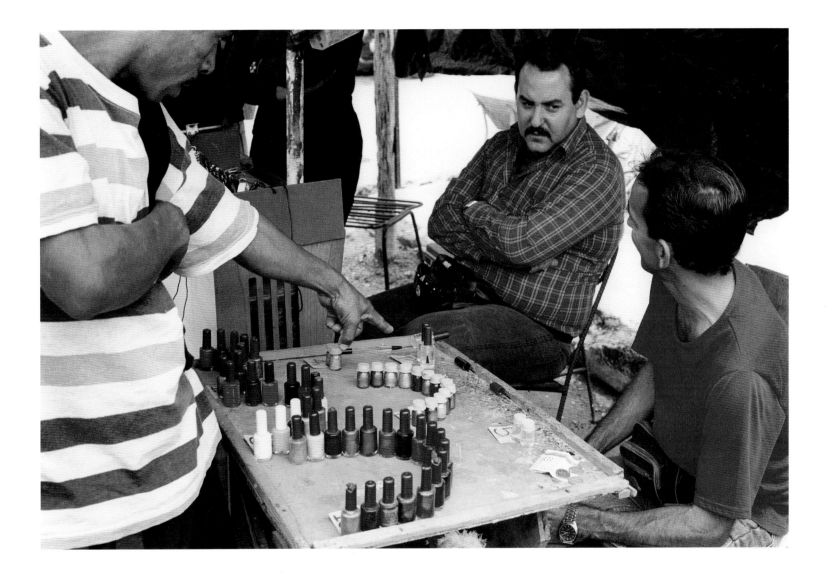

Στο παζάρι. Βερνίκια νυχιών
Street bazaar: the nail polish counter
Mercado. Esmaltes de uñas

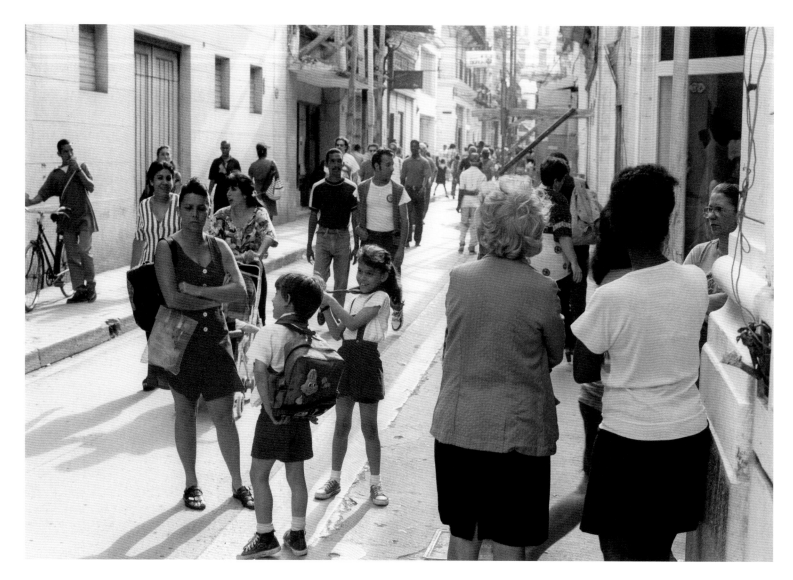

Το σχόλασμα
After school
La salida de la escuela

▶

Το νέο πρόσωπο της Παλιάς Αβάνας
Young faces of Old Havana
El nuevo rostro de La Habana Vieja

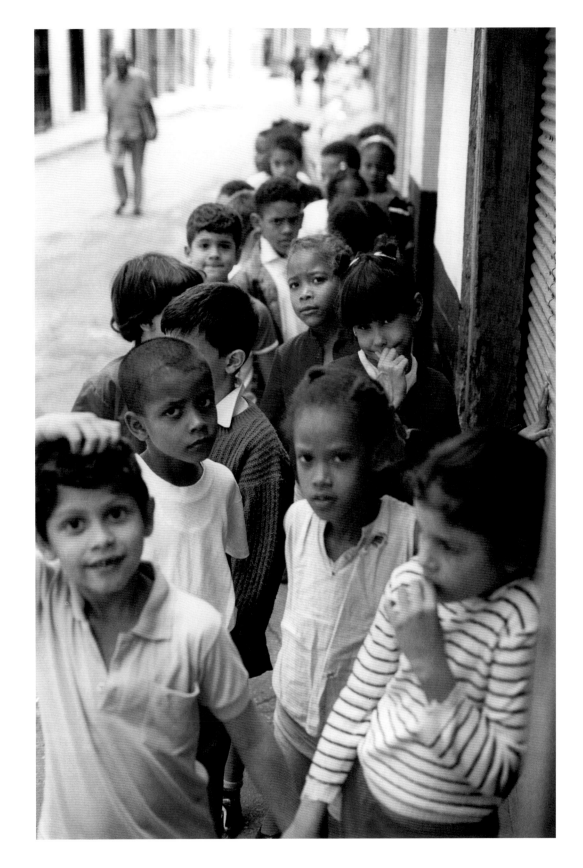

Η απαγγελία
The recitation
Declamación

[96]

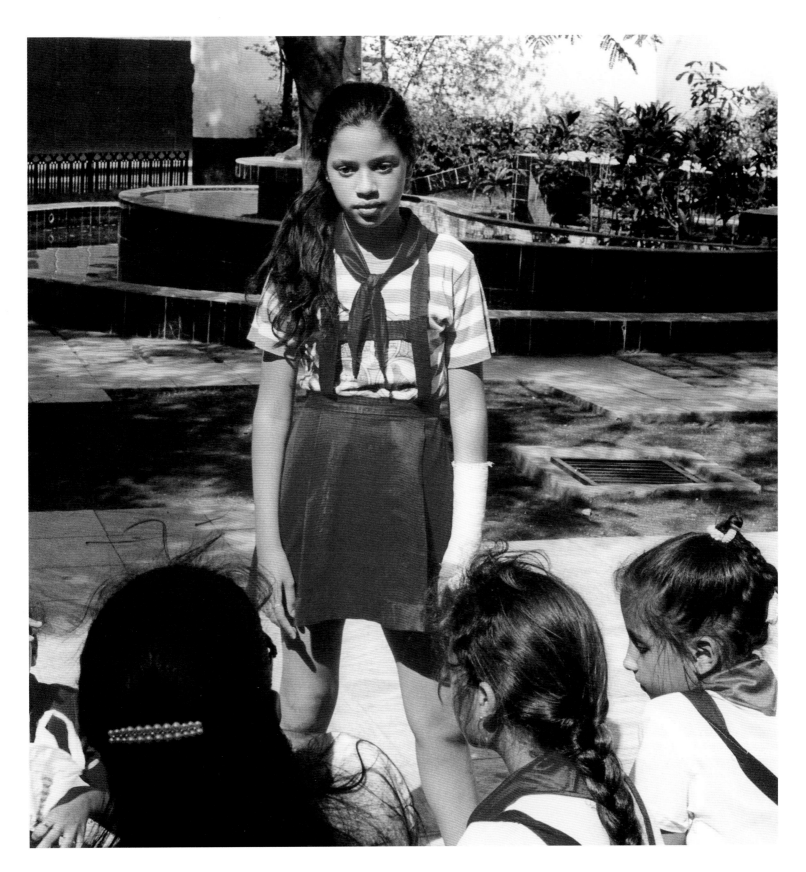

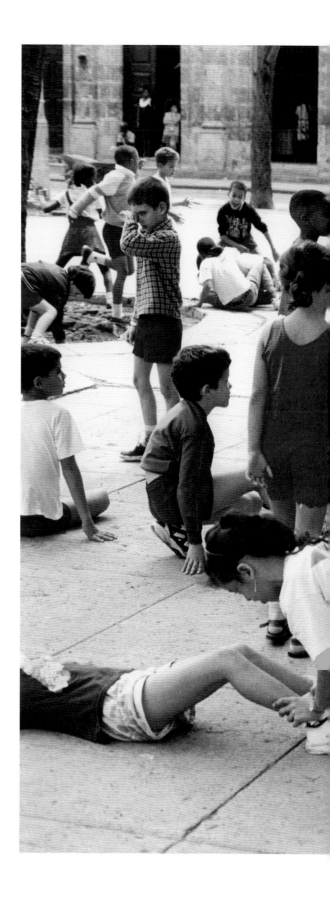

Μάθημα γυμναστικής στην πλατεία I

Calisthenics in the square I

Clase de calistenia en la plaza I

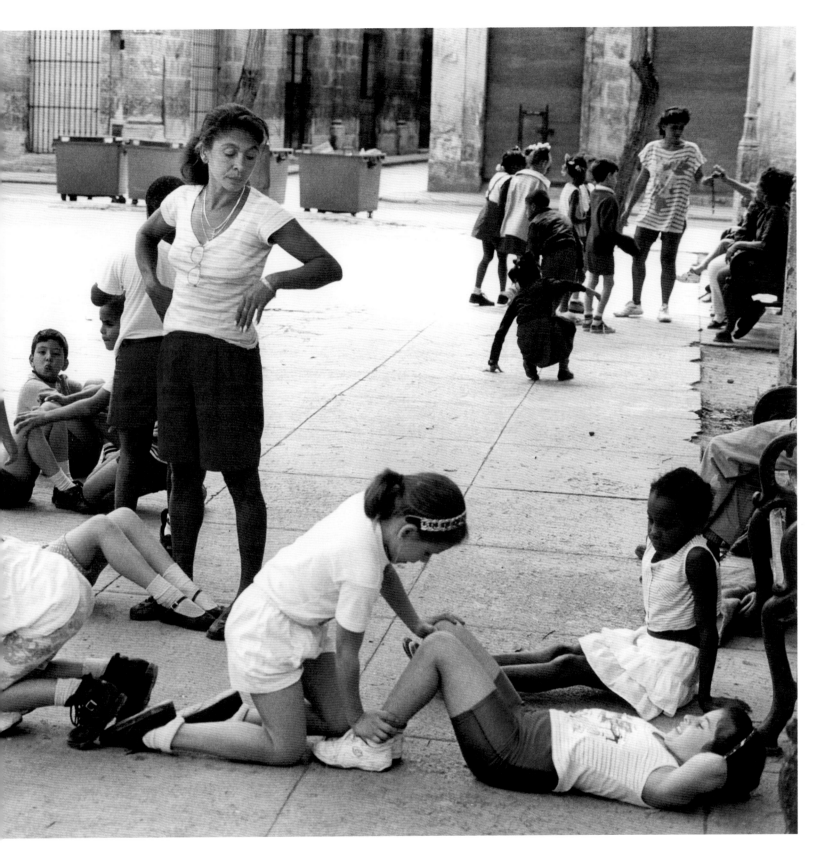

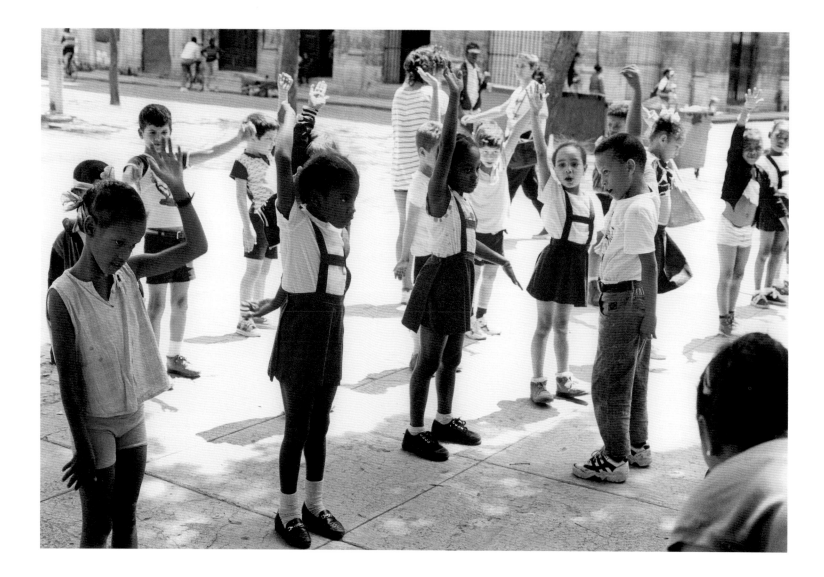

Μάθημα γυμναστικής στην πλατεία II
Calisthenics in the square II
Clase de calistenia en la plaza II

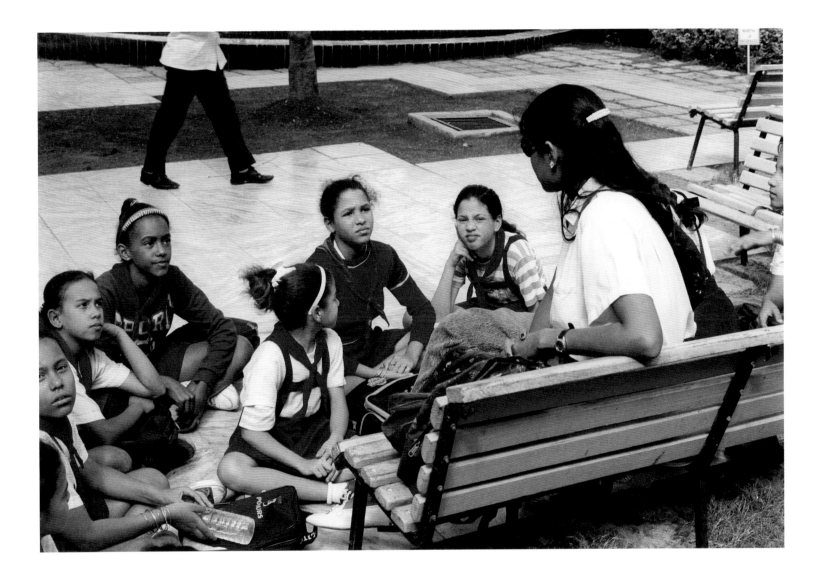

Μάθημα στην πλατεία

Classroom in the square

Clase en la plaza

Φιλεναδίτσες

School pals

Compañeras de clase

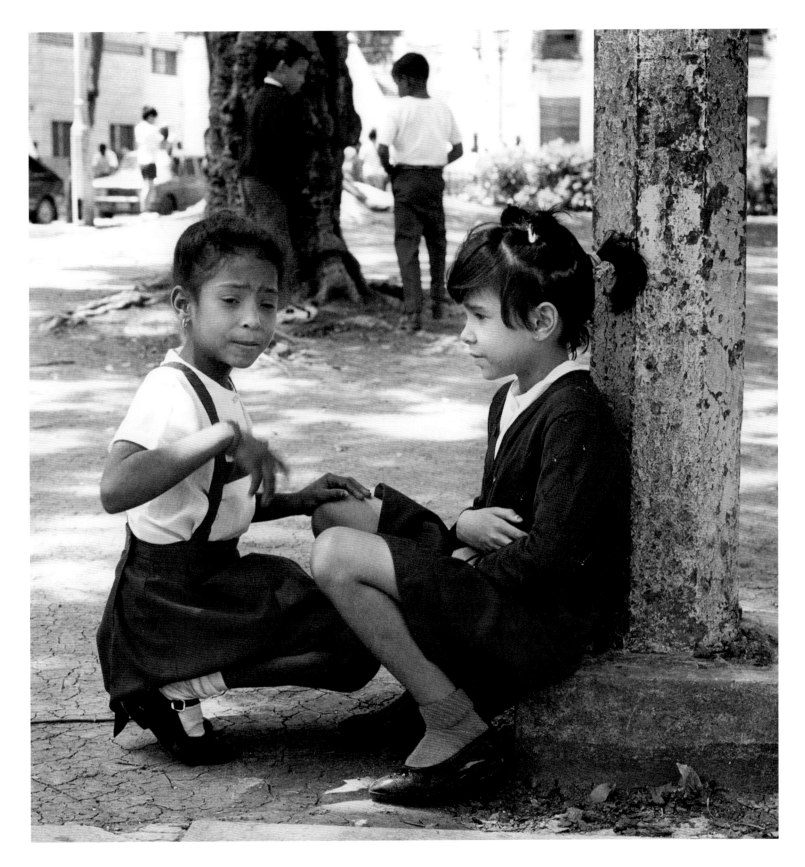

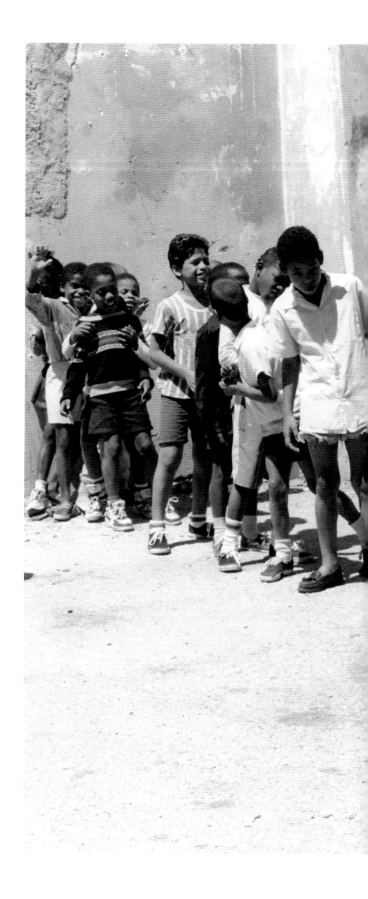

Ο προπονητής και η ομάδα του
The coach and his squad
Entrenador y su equipo

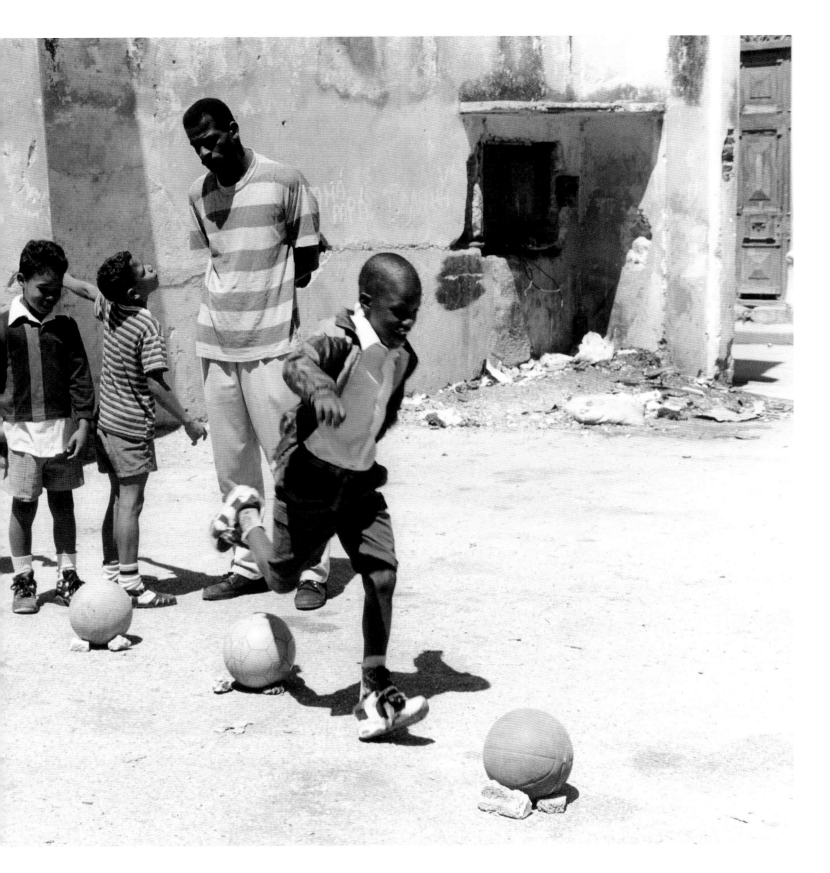

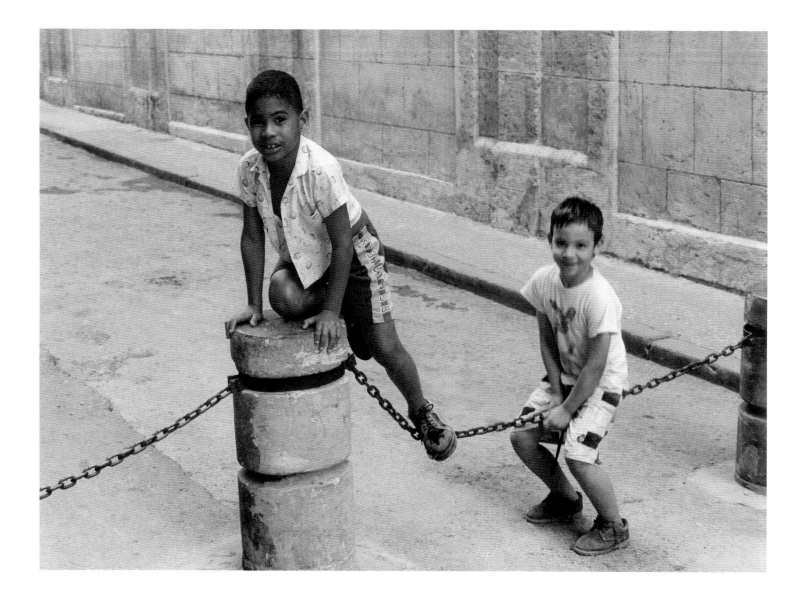

Ισορροπία σε αλυσίδα
On the fence
Equilibrio en cadena

▶

Τα πατίνια
The rollerblader
Patinadores

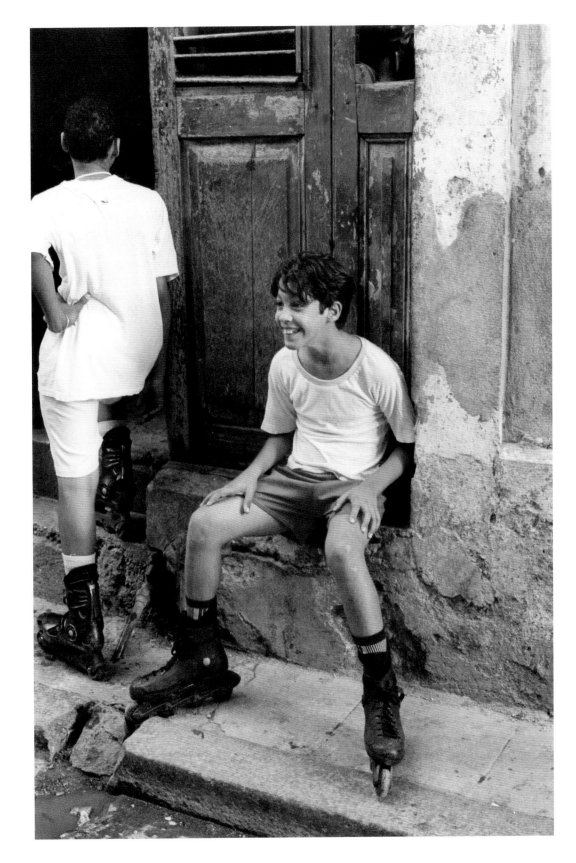

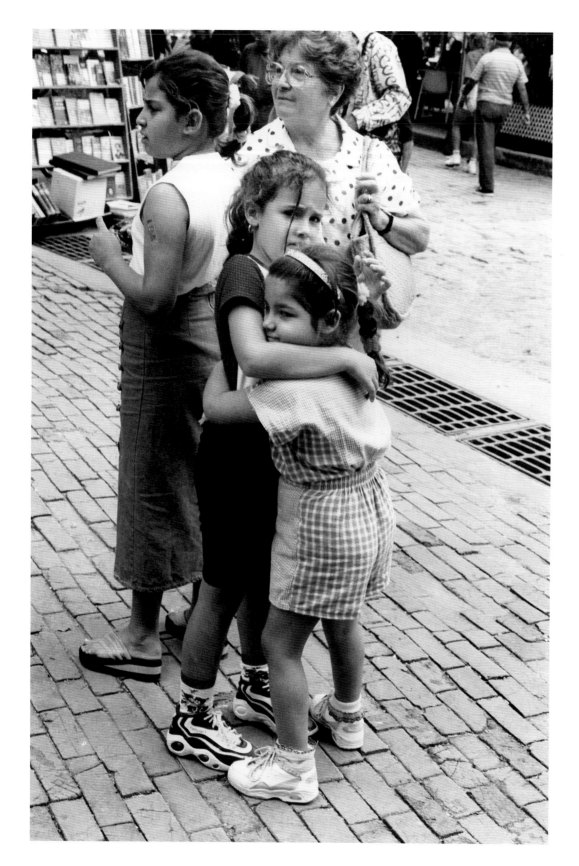

Η αγκαλίτσα
The hug
El abrazo

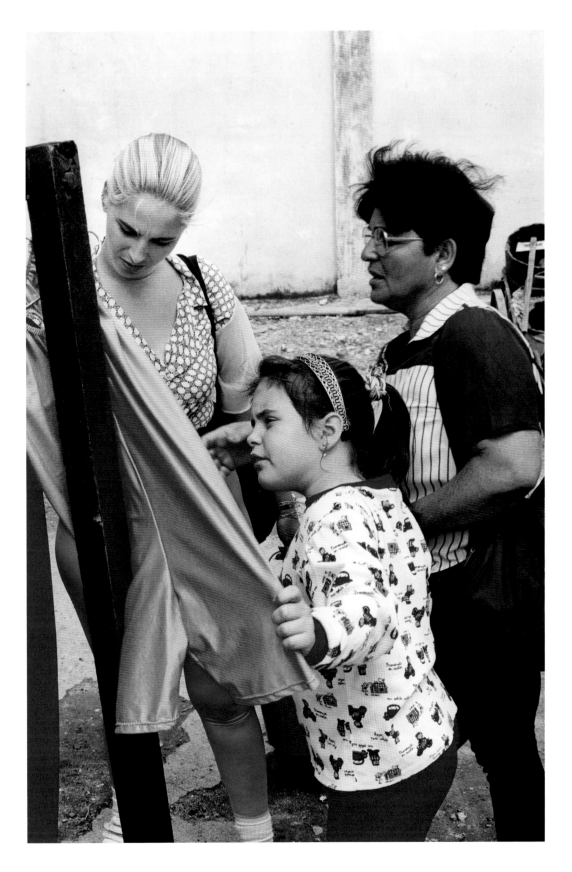

Το πορτοκαλί παντελόνι
The orange pants
Pantalón naranja

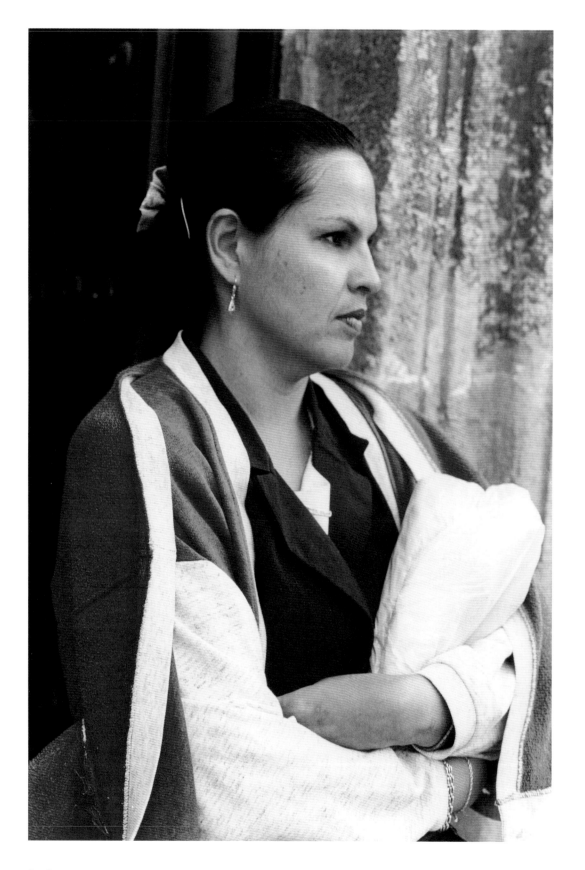

Γυναίκα της Αβάνας
Woman of Havana
Mujer de La Habana

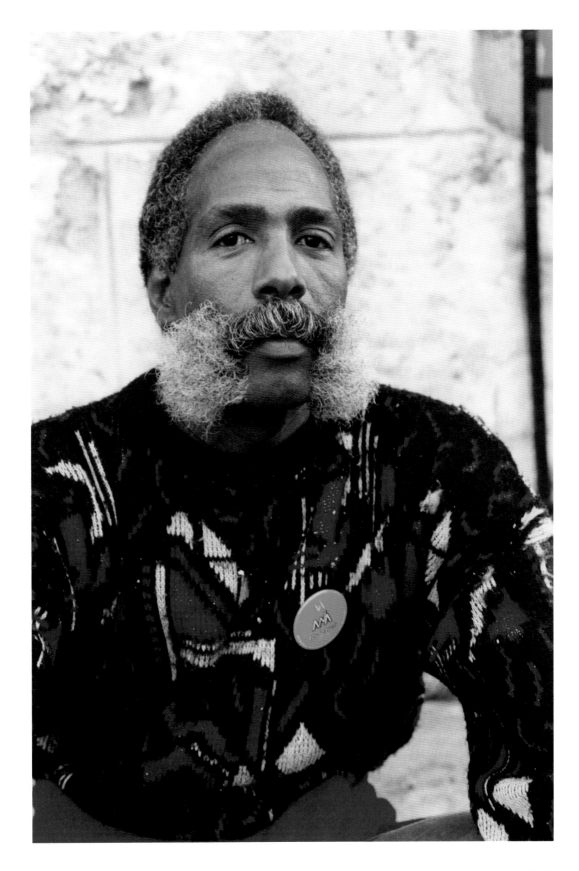

Ο μουστακαλής
The man with the mustache
Bigote

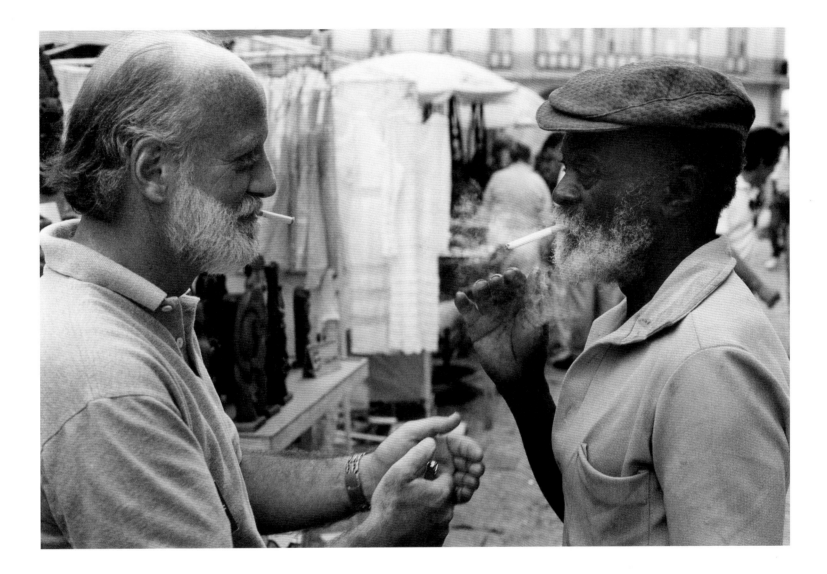

Το άναμμα του τσιγάρου
The light
Encendiendo un cigarrillo

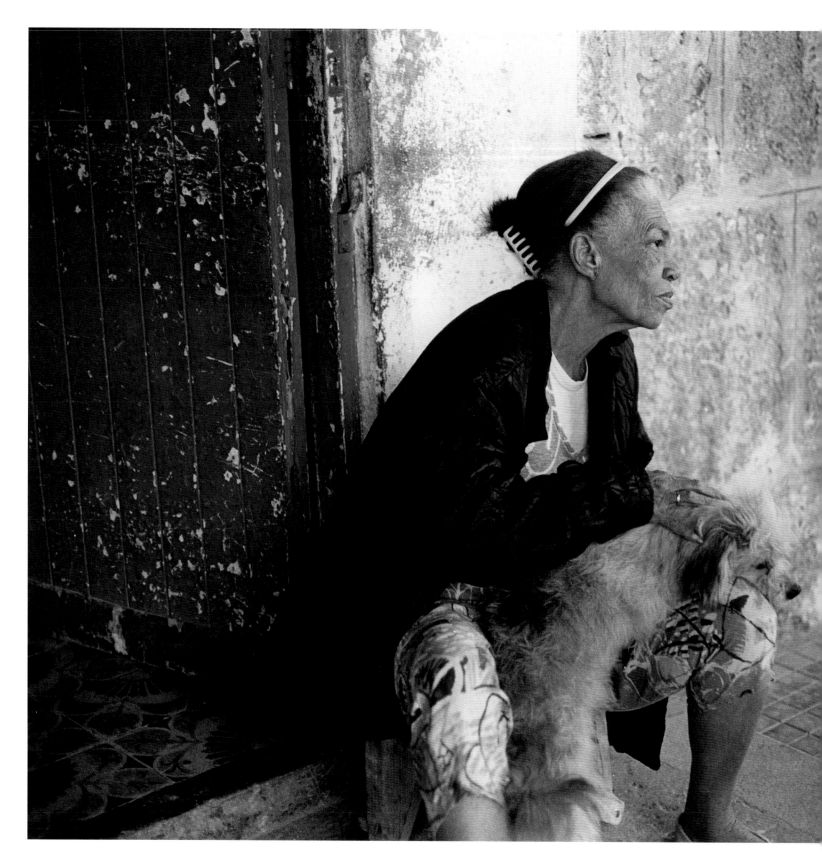

Γυναίκα με σκύλο
Woman with her dog
Mujer con perro

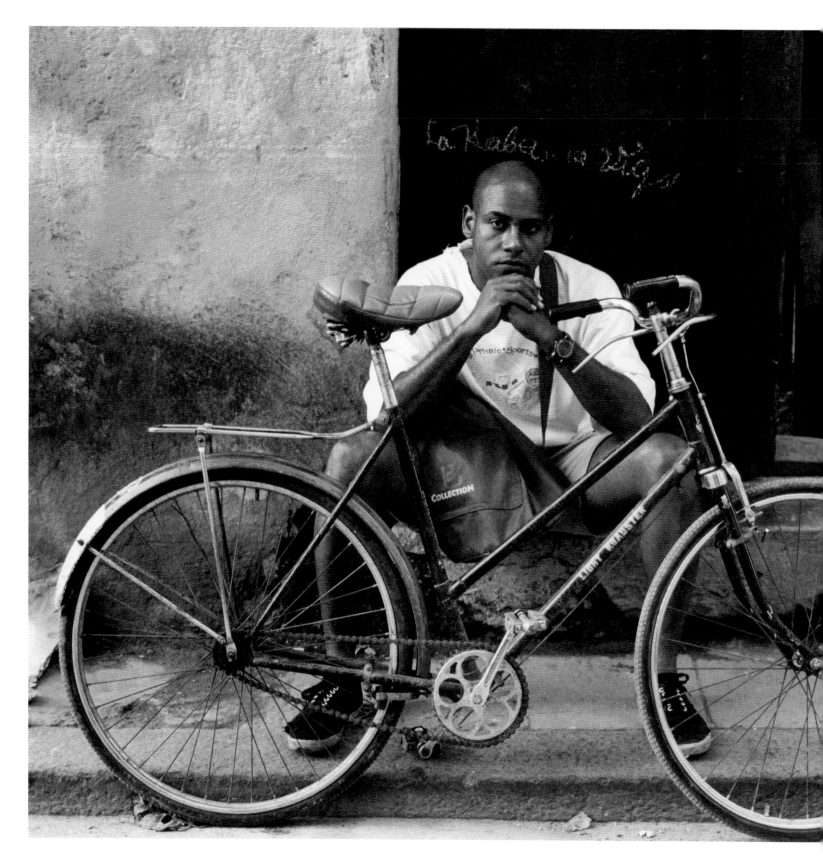

Ο ποδηλάτης
The bicyclist
Ciclista

Οι Τρεις Χάριτες
The Three Graces
Las Tres Gracias

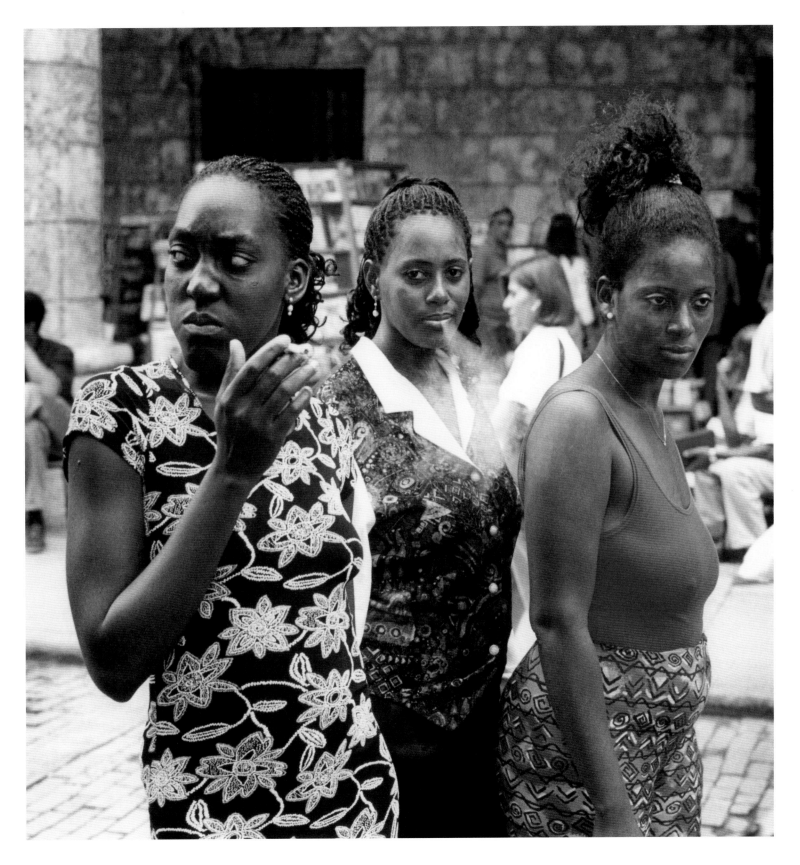

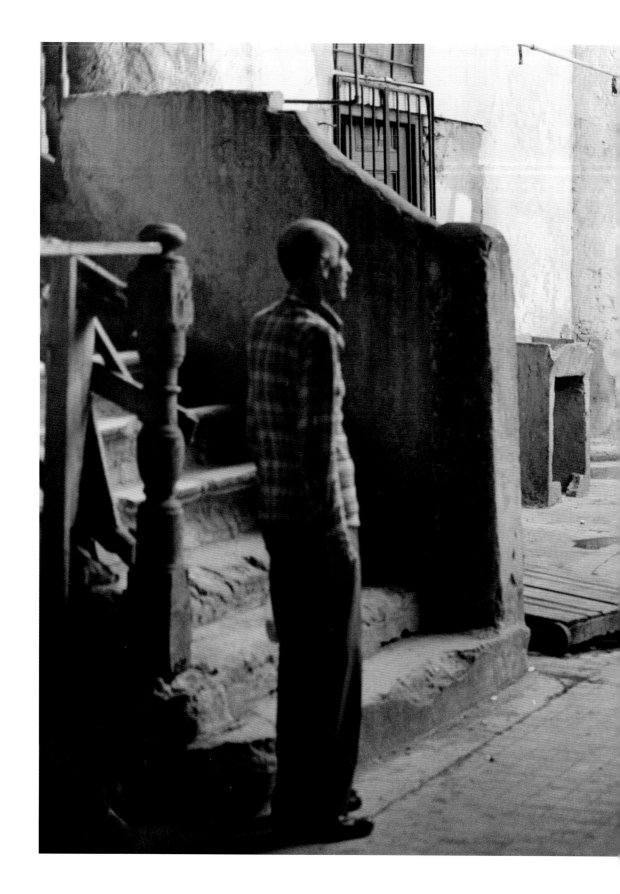

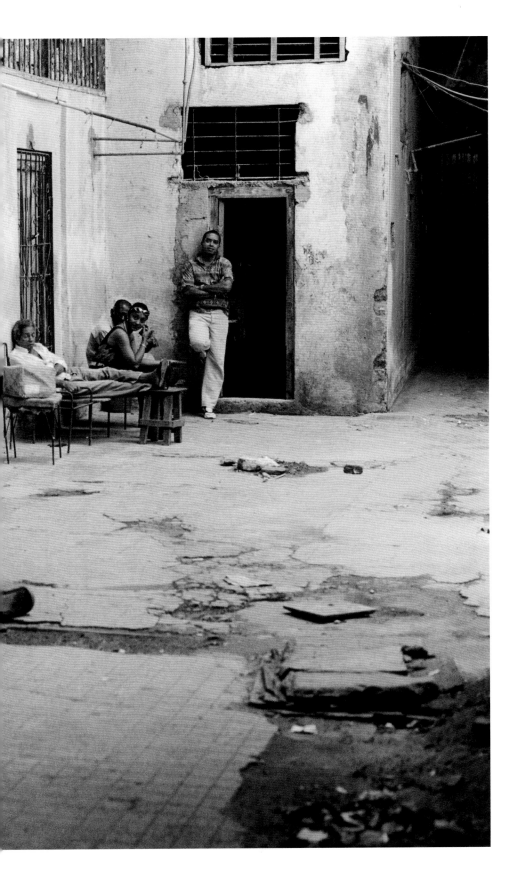

Άντρας στην αυλή
The thin man in the courtyard
Hombre en el patio

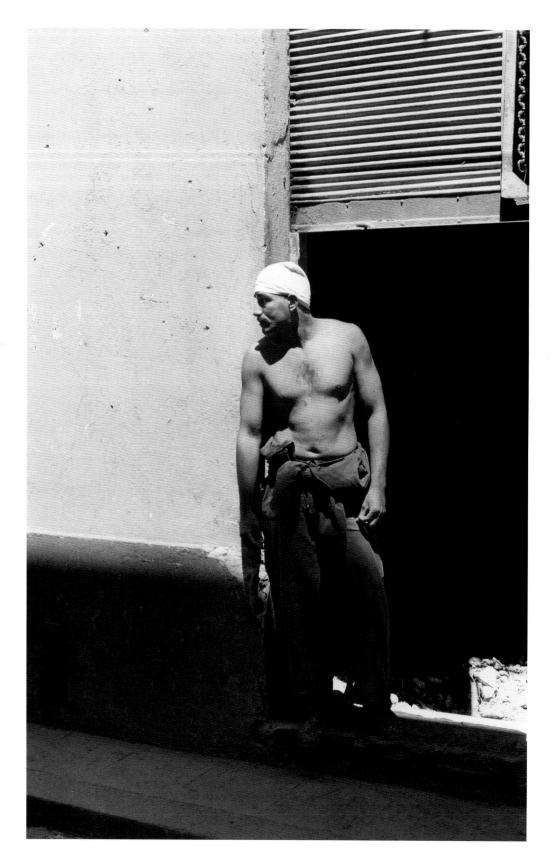

Χωρίς πουκάμισο στην Αβάνα
Shirtless in Havana
Sin camiseta en La Habana

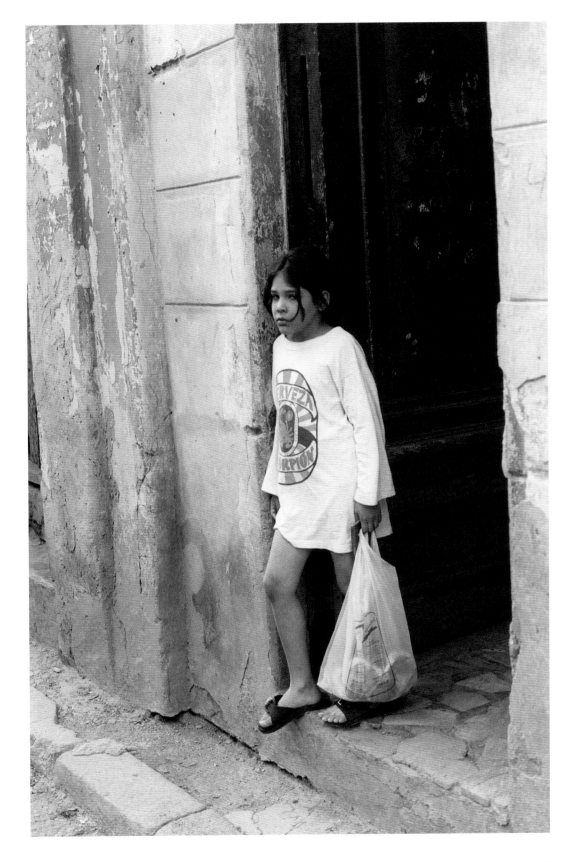

Κορίτσι στο κατώφλι

Girl in a door

Chica en umbral

Ο παιχνιδοποιός
The toymaker
Fabricante de juguetes

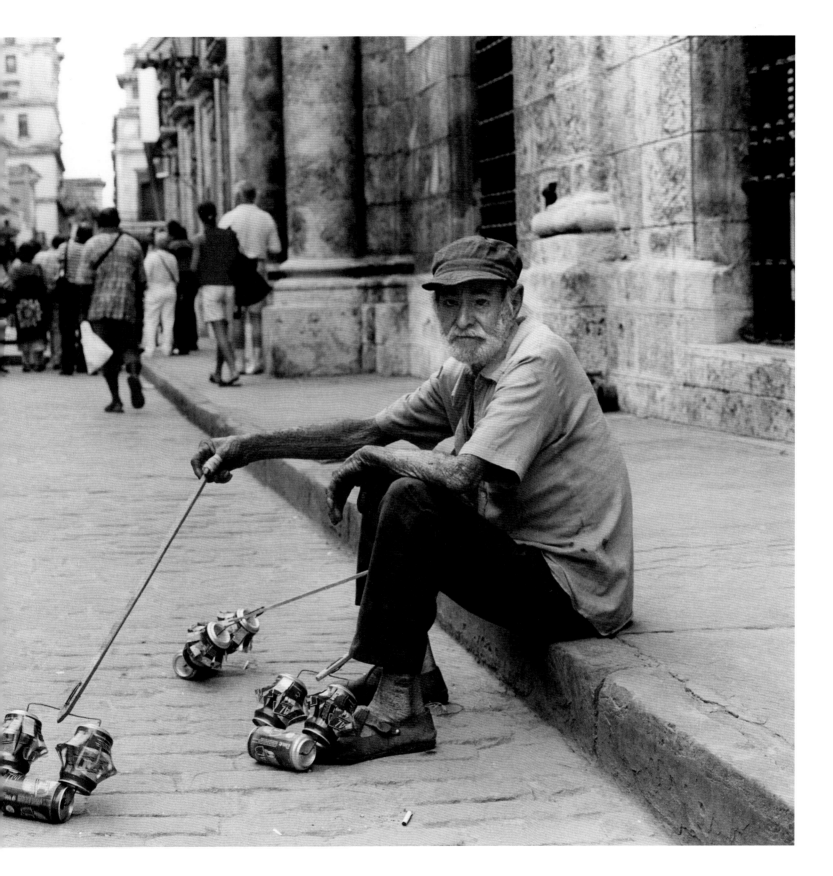

Οι φιλενάδες
The friends
Amigas

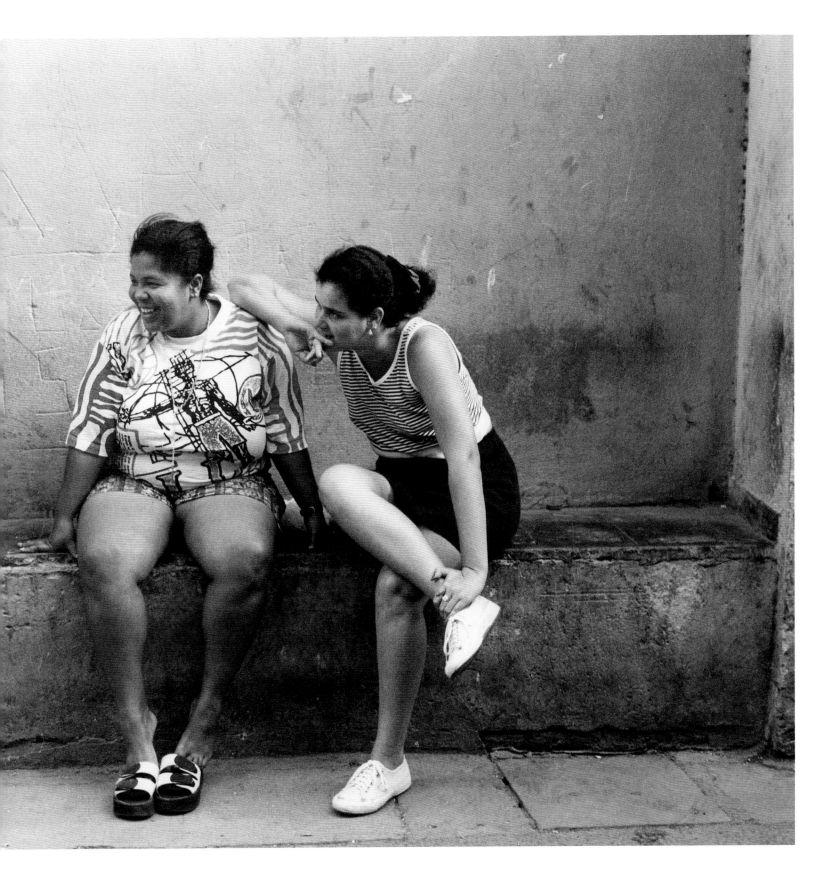

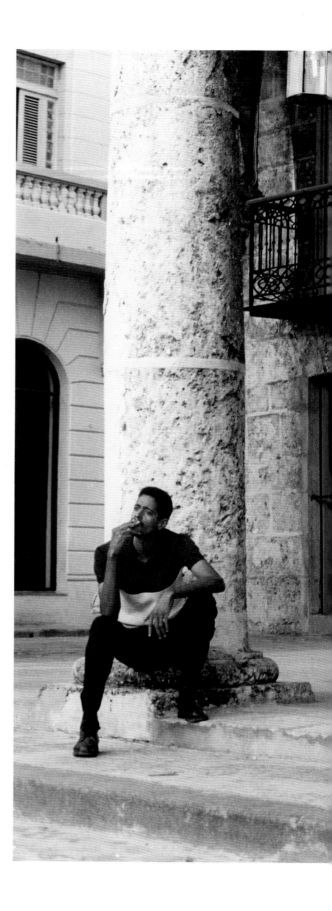

Το μυστικό
The secret
El secreto

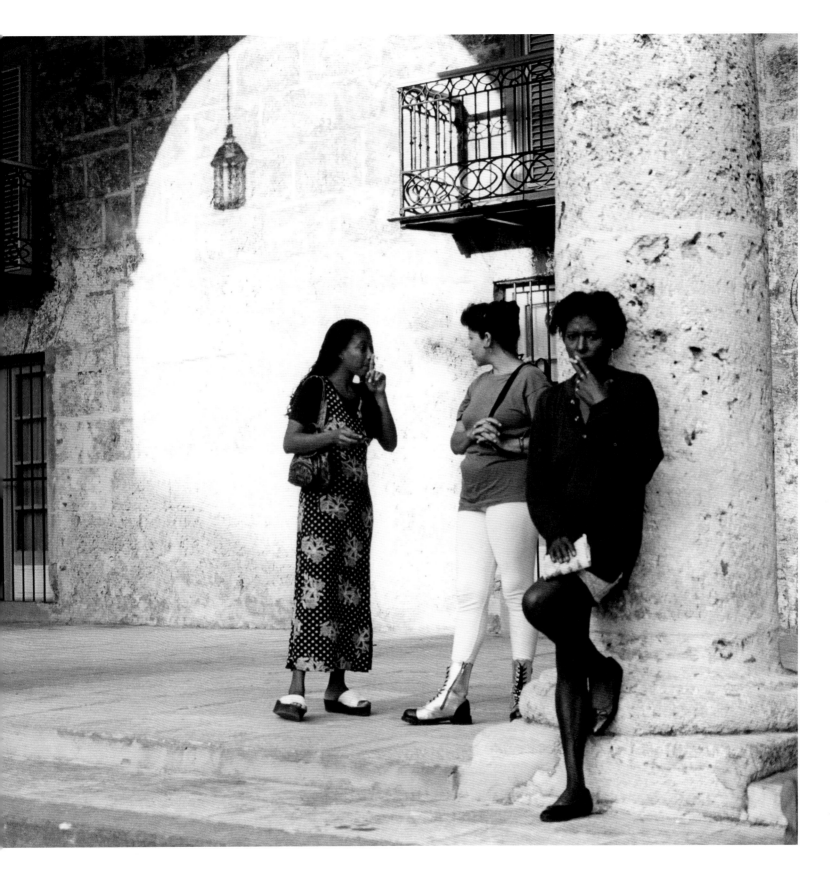

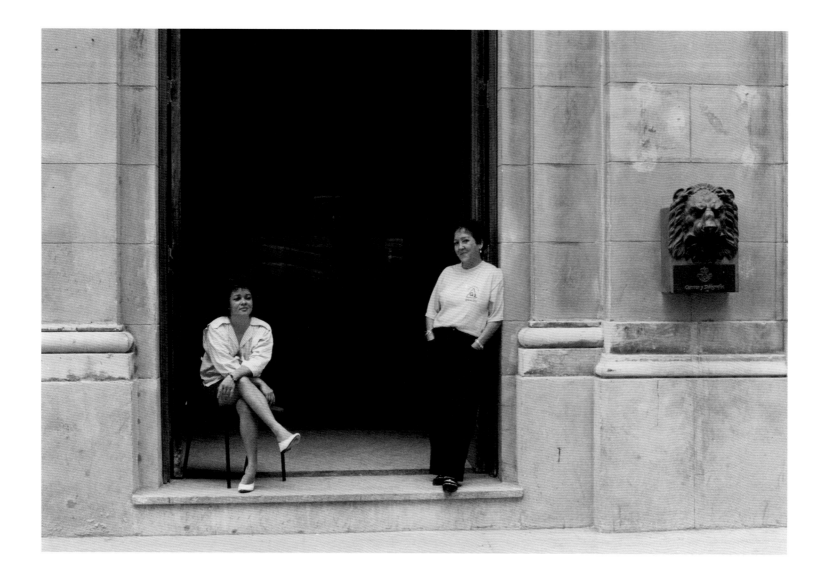

Γυναίκα στα κίτρινα, γυναίκα στα γαλάζια
Lady in yellow, lady in blue
Mujer de amarillo, mujer de azul

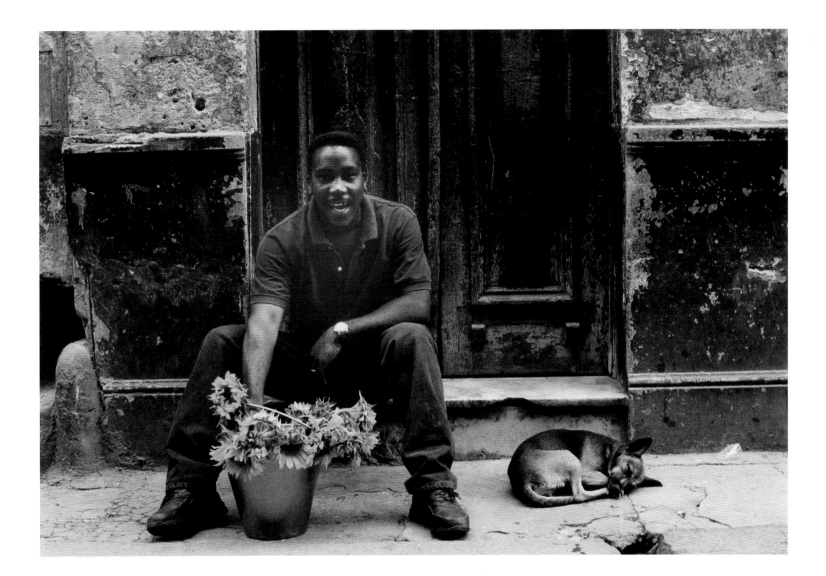

Ο ανθοπώλης και ο σκύλος του

The florist and his dog

Florista y perro

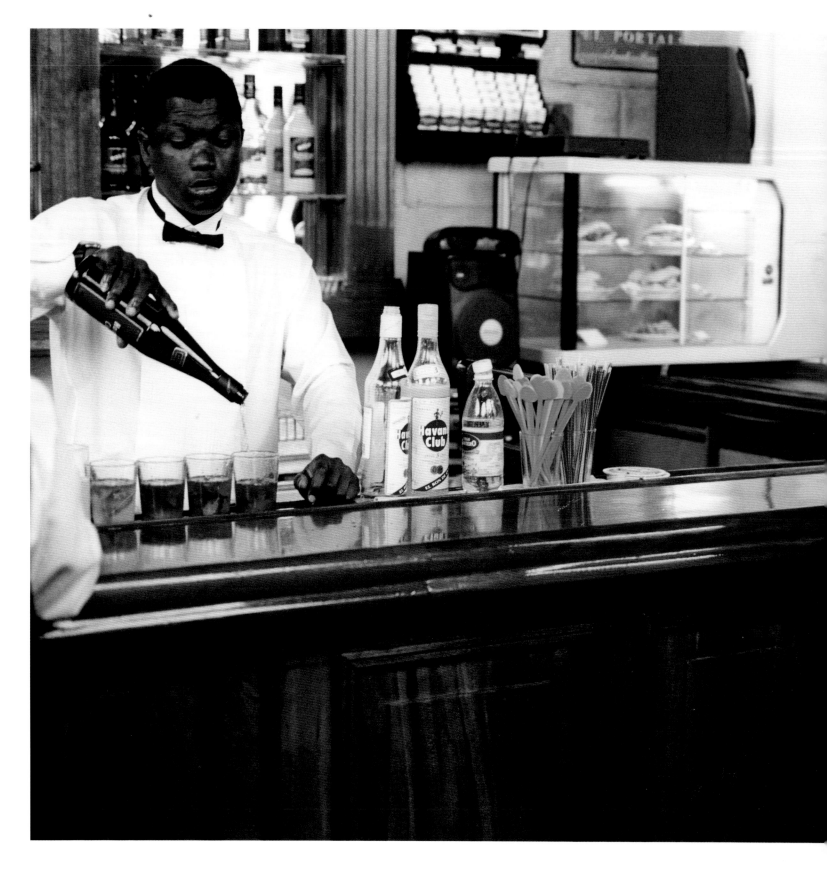

Μπάρμαν και γυναίκα στα μπλε
The bartender and the lady in blue
Camarero y mujer de azul

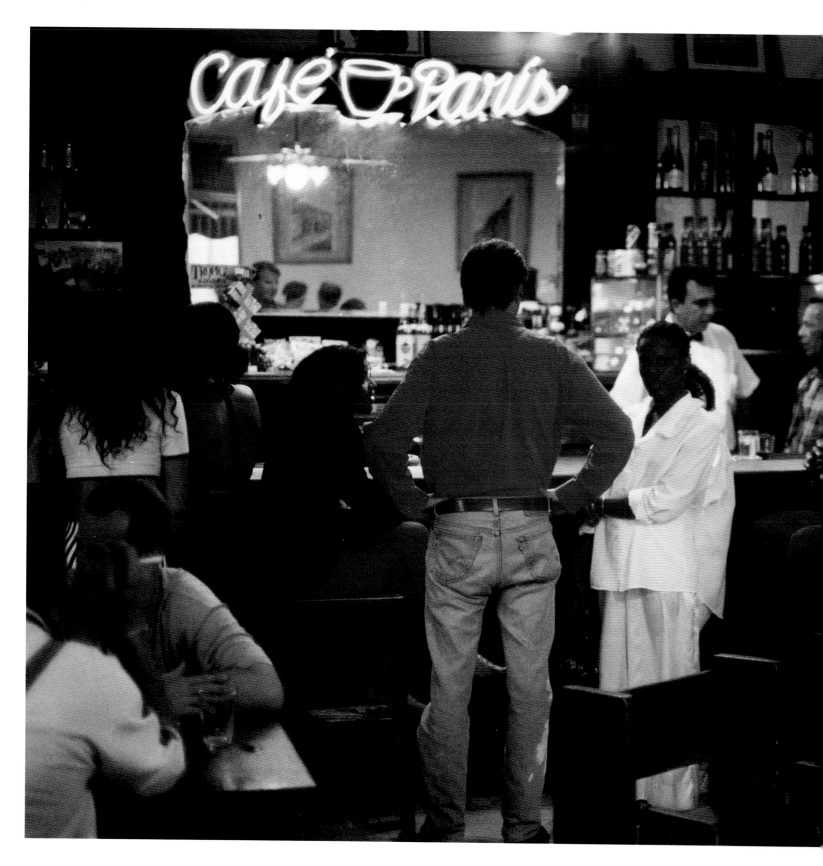

Στο Café Paris
The scene at the Café Paris
En el Café París

Χωρίς τίτλο
Untitled
Sin título

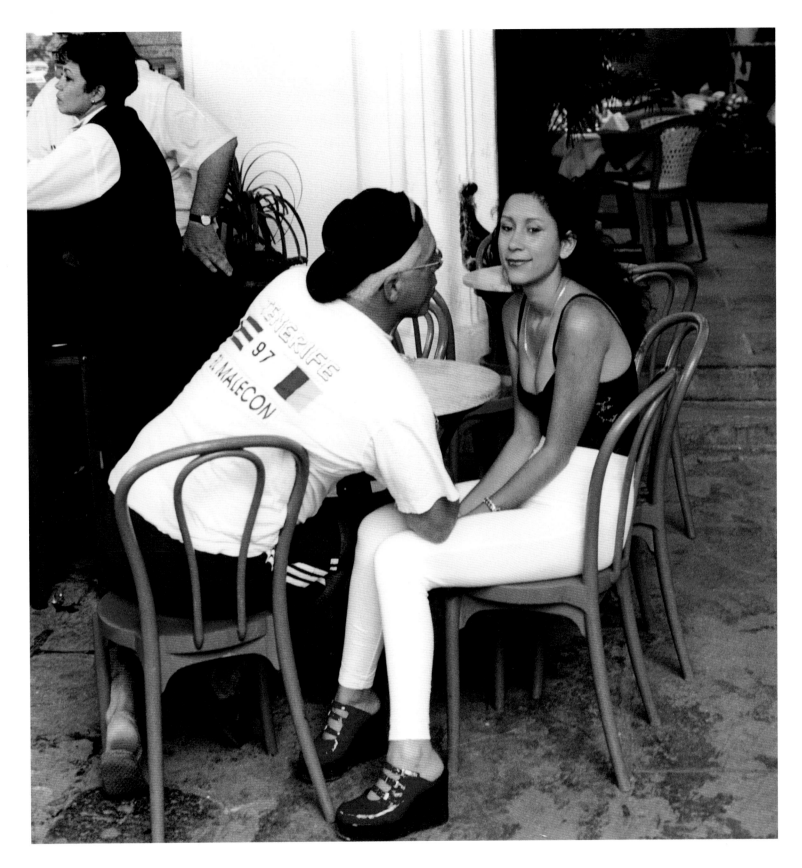

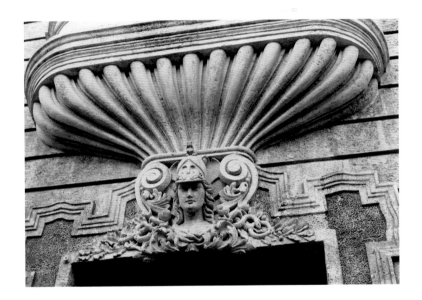

Η Αθηνά στην Αβάνα

Athena in Havana

Atenea en La Habana

ACKNOWLEDGMENTS

My profound thanks to Anna Pataki, the Athenian publisher whose enthusiasm and support for this project have been essential to its development and have made each step so easy and pleasant, and my thanks to Robert Abrams and his associates at Abbeville Press for joining the project and making this book available in the United States. Abbeville is a remarkable firm and I am proud to be associated with it. Thanks to Vasso Avramopoulou for designing this book so beautifully. Her patience and care and her constant striving for perfection are deeply appreciated.

I want to thank Andy Szegedy-Maszak for his introduction and also for helping me in the selection of photos for the book. His insights into the content and composition of individual photographs have been valuable. Andy is a professor of classical studies at Wesleyan University and has written extensively about historical and contemporary photography. My thanks to Andy's friend Felipe Herranz-Sánchez for his translations and his proofreading. Felipe is a graduate student at Harvard.

I am grateful to Carol Fonde for making the excellent prints for this book, and meeting unreasonable deadlines with good cheer. Carol had previously printed some of these photos and I was thrilled that I was able to track her down again after 7 years – ensconced in her new lab in New York City. And I thank my friend George Marinos for scanning the negatives in his new digital lab at Idolo so that we could get a head start in design. George is one of the world's most skilled and dedicated black and white printers and I am grateful for his taking the time to help this project move forward.

I want to thank Massimo, Alberto, Luca and Nadia, my friends at Trifolio SRL in Verona, for going the extra mile every time, on every aspect of their work. Their dedication and skill continue a 500 year tradition of book production in the Veneto. I could not imagine a more talented and good-hearted team. Sue Medlicott helped shape this book. Sue's knowledge of photographic book production is unsurpassed and I am proud to have had her guidance.

I want to thank Costa Manos for his advice and support. Costa's book *A Greek Portfolio* contains some of the finest and most moving photographs of Greece ever made. My profound gratitude to John Whitehead for his enthusiastic support for this project. He is the Sine Qua Non of *Weekend in Havana*.

I want to thank: Alan and Mona Gettner for their continuing invaluable guidance and advice; Adam Kufeld for sharing his experience publishing his excellent book of photos of Cuba; Ambassador Thomas Niles for the opportunity to discuss various aspects of Cuba; Renee Schwartz for her common sense and generosity; Jim Mairs for his enthusiasm and sound advice; Randy Warner for introducing me to Anna and Vasso and Sherri Gill for her skill in managing details.

And finally, my deepest appreciation to Willy Ronis for his friendship and inspiration.

ROBERT A. McCABE

THE BOOK

WEEKEND IN HAVANA

AN AMERICAN PHOTOGRAPHER IN THE FORBIDDEN CITY

WITH PHOTOGRAPHS BY ROBERT A. McCABE

WAS SET IN CF GARAMOND BY STAVROS MALAGARDIS IN ATHENS AND PRINTED

BY TRIFOLIO SRL IN VERONA ON GARDAPAT KIARA 150 GSM

IN NOVEMBER 2006 FOR PATAKIS PUBLISHERS, ATHENS, AND ABBEVILLE PRESS, NEW YORK.

THE BOOK WAS DESIGNED BY VASSO AVRAMOPOULOU

ΤΟ ΒΙΒΛΙΟ

ΤΡΕΙΣ ΜΕΡΕΣ ΣΤΗΝ ΑΒΑΝΑ

ΕΝΑΣ ΑΜΕΡΙΚΑΝΟΣ ΦΩΤΟΓΡΑΦΟΣ ΣΤΗΝ ΑΠΑΓΟΡΕΥΜΕΝΗ ΠΟΛΗ

ΜΕ ΦΩΤΟΓΡΑΦΙΕΣ ΤΟΥ ROBERT A. McCABE

ΣΤΟΙΧΕΙΟΘΕΤΗΘΗΚΕ ΜΕ CF GARAMOND ΣΤΟ ΑΤΕΛΙΕ ΤΟΥ ΣΤΑΥΡΟΥ ΜΑΛΑΓΑΡΔΗ

ΚΑΙ ΤΥΠΩΘΗΚΕ ΤΟ ΝΟΕΜΒΡΙΟ ΤΟΥ 2006 ΣΤΟ ΤΥΠΟΓΡΑΦΕΙΟ TRIFOLIO SRL ΣΤΗ ΒΕΡΟΝΑ

ΣΕ ΧΑΡΤΙ GARDAPAT KIARA ΤΩΝ 150 ΓΡΑΜΜΑΡΙΩΝ

ΓΙΑ ΛΟΓΑΡΙΑΣΜΟ ΤΩΝ ΕΚΔΟΣΕΩΝ ΠΑΤΑΚΗ ΚΑΙ ABBEVILLE PRESS, NEW YORK.

ΤΗΝ ΕΚΔΟΣΗ ΣΧΕΔΙΑΣΕ ΚΑΙ ΕΠΙΜΕΛΗΘΗΚΕ Η ΒΑΣΩ ΑΒΡΑΜΟΠΟΥΛΟΥ

EL LIBRO

TRES DÍAS EN LA HABANA

UN FOTÓGRAFO AMERICANO EN LA CIUDAD PROHIBIDA

CON FOTOGRAFÍAS DE ROBERT A. McCABE

HA SIDO COMPUESTO EN CARACTERES CF GARAMOND

Y PAPEL GARDAPAT KIARA 150 GSM Y SE TERMINÓ DE IMPRIMIR EN EL MES DE NOVIEMBRE DE 2006

EN VERONA POR TRIFOLIO SRL PARA EDICIONES PATAKIS Y ABBEVILLE PRESS, NEW YORK.

Y BAJO EL CUIDADO DE STAVROS MALAGARDIS Y VASO AVRAMOPULU